# 那些有意思的樂事

連純慧 著

# CONTENTS

# 工作篇：堅持、反應，加眼光

# 勇氣篇：面對、承擔，與承認

# 經典音樂篇：這些聲音、感動人心

自序

# 熱情，是上天給我最好的禮物

連純慧

## 緣起

「熱情，是上天給妳最好的禮物！」這句話，曾經從兩位對我人生影響至深的師長口中道出。一位是我在愛荷華大學求學時期的美籍華裔長笛老師何星誼女士；另一位則是我在費城天普大學攻讀演奏文憑時的短笛教授，也是「費城交響樂團」的短笛演奏家時任和夫先生。然而，我卻是到這兩年，才慢慢體會出這句話的真意。

對相對弱勢的音樂藝術產業而言，每一位從國外留學、工作，再回到這塊土地上的音樂人，心中或多或少都帶著惴惴與惶惶。教職無缺、供需失衡，音樂活動乏人問津是普遍的現象。對於長年兀自孤獨在書堆中奮戰、在琴房裡苦練的我們而言，飛機的落地等同現實的逼近。無論求學時成績多麼輝煌、擊敗多少國家的留學生拿下幾筆獎學金、畢業考時教授們給過多少正評讚譽……諸如此類，

其實與即將要面對的市場無甚相關。因為古典音樂與人們真正的生活，其實有很大一段距離。不過，這並不表示非音樂專業的大眾不願接觸古典音樂。實際狀況是：許多人都極渴望能夠貼近古典音樂，在成長過程中，也曾省吃儉用去聽音樂會或買錄音帶，可是基於生活的沖刷或某些無法突破的聽覺困境，於是漸漸的又離開了古典音樂。

猶記 2012 年，我在費城飛回台灣的飛機上，不斷思索一種「降落的方式」。我是如此的喜愛音樂，它幾乎涵蓋我生活的全部。我清楚知道我會教長笛個別課，也明白憑幾年在美國磨練下來的技術或技巧，學生也不會少。可是，要如何才能讓我身邊的朋友、家長、各行各業的大眾，都親近古典音樂呢？「合抱之木、生於毫末；九層之台、起於累土」，音樂環境不可能依靠少數的器樂菁英獨活，它必須是一種大家都嚮往、都喜愛，也都願意支持接觸的生命與心靈志業。於是我開始了「純慧的音樂沙龍」，一個好朋友們與純慧能共為藝文界盡一己之力的溫暖聚會。

## 音樂沙龍、心靈驛站

自 2013 年開辦「純慧的音樂沙龍」以來，我一直相當有意識的使用「驛站」，而非「課程」的概念。我衷心希望，沙龍是個能

夠讓各行各業的朋友充電再出發、思考再躍進的地方。讓心靈富裕飽滿，原本就是音樂的初衷與目的，而古典音樂在此面向的深沉力矩，更無他物能替代。

曾經有一位同時是我學生家長，又是沙龍好友的長輩，以「自娛娛人、自癒癒人」，一語道破純慧初心。是的，準備或者講述沙龍的過程對我個人而言，與其說是一種知識的併合，不如說是一種生命的整理。所有譜下偉大作品的音樂家，無不曾在此世間擁有翻騰起伏的人生，我們讀之、聽之、感之、惜之，而悟出與自身惺惺之昇華與體認。若說這份工作有何可道之處？那麼我想不停不斷與真實生命相關連，即是無比珍貴的地方。

當六、七十位，甚至上百位朋友進來沙龍前，我並不知道他們經歷過怎樣的人生；同樣的，他們也不會了解我過去的生活烙印。可是我們能夠在故事的言說中、在無言的樂音裡，觸得彼此心中的一丁點柔軟溫暖、一小方美好開心。我曾聽許多沙龍朋友興奮的說：「我每個月等的就是這個下午！有這個沙龍，我才能繼續回去工作！」是啊是啊！如果我的專業能夠帶給自己及他人癒療與愉悅，那便不枉此心！不枉此意！

## 閱讀，是為整理生命

經常有音樂沙龍的朋友問我：「純慧，為什麼妳的沙龍可以有音樂，有文學，有歷史，又有一大堆不知哪裡來的笑梗？」我想這些看似不同事物的由來，大概都可以歸根「閱讀」二字。我很幸運有一對酷愛閱覽書籍與吸收新知的父母，因此兒時擁有最多的東西，就是各式各樣的書本以及樂譜。實不相瞞，愛書的爸媽連家中廁所都擺放了書櫃及白板，以便隨時記閱各類知識，所以我從小就有很好的閱讀與強記習慣。

不過，「閱讀」與學校的「讀書考試」並不能完全畫上等號。在台灣的教育體制下，大量閱讀的孩子未必能考上一流名校。幸好父母並不在意我的成績，因而我能夠優游自在的鑽研自己最喜歡的事物，並且不失趣味的玩耍於各類知識之間。猶記高中參加全國國語文競賽即席演說組時，決賽抽到的題目便是「我最喜歡的一本書」，在短短不到 10 分鐘的擬稿時間裡，我一直在想究竟要選哪本書講才好？最後我以天下文化翻譯出版的《基因聖戰》一書，表述人生與基因的關聯，並且拿下全國冠軍。

保送中央大學中文系的四年時光裡，我每天閱讀的時數超過八個鐘頭，是與圖書館員一同上下班的瘋狂學生。然而如今回首，

心中最感謝的，也是那四年用功苦讀的自己，因為那麼年輕時存下的豐沛飽滿，讓我受益受用到如今！宋真宗的〈勵學篇〉說：「安居不用架高樓，書中自有黃金屋；娶妻莫恨無良媒，書中自有顏如玉。」事實上，書本也確實為我牽下了好姻緣，今日與我相對的丈夫，便是當年幫個頭小的我扛書的學長。而婚姻裡相處的趣味，仍是各種各樣有趣的舊聞新知。我經常對學生說：「學習音樂外要好好養成閱讀習慣，因為在你人生遇到轉彎時，讀過的書會提醒你，讀熟的書會幫助你，讀透的書會解救你！」由衷期盼閱讀此書與參與沙龍的好朋友，能感染到純慧對不同知識的喜愛，並從中獲得愉悅與開懷！

## 沙龍團隊、眾志成城

我一向迷戀「眾志成城」四個字的意涵，不僅僅是它感覺上比「單打獨鬥」輕鬆有趣，更重要的是它蘊藏著一種齊心的摯誠與齊力的凝聚。許多新加入音樂沙龍的朋友可能很難想像，我並不是一開始就具有藉各類知識言說音樂的想法與做法的。因為長久以來接受學院的訓練，處在四周都是音樂人的環境，2013 年剛開始做沙龍的我認為，以音說樂、以樂講音都是再理所當然不過的事。而分析樂曲時畫 Arch Map（音樂學院做分析時所用的一種解析方法），甚或帶著大家解析樂句和聲的情況，更是每每出現在我的導聆中。直到

有一次，一位朋友迷惑的問我：「我們會那個要做什麼？這樣都打斷我對聲音的感動了！」我才倏地恍然，自己的導引方式似乎削弱了他人的聽覺之美。

我這麼說絕不是指學院的訓練不重要，而是對於純粹的美感經驗而言，能夠直指聲響、直感樂音才是首要之務。於是乎，在各方的建議與提示，以及自己重整思考下，音樂沙龍才慢慢成形為今日以音樂連結人生的模樣。而曾經對沙龍講述給過不同建議的前輩朋友，純慧都真心感激。此外，「音樂沙龍團隊」的發起也與我喜愛「眾志成城」的信念相關。因為堅信「團結力量大」、「一人不盡萬事」，所以我邀請了最初創沙龍的多位好友組成大家能夠分工合作的團隊，事前準備、事後檢討，他們無償的幫助為整個沙龍增添雙翼，是純慧在茁壯過程中最重要的後盾與支撐。

## 擁抱夢想，必先通過試煉

2014 的月明初秋，我們夫妻在加州橘郡的友人 H. 家小住。雖然攻讀不同系所，H. 卻是我在愛荷華大學求學時期最好的同學之一，當年念書時舉凡買菜、遊玩、看醫師……等等需要「司機」的大小事，多由 H. 代勞接送。而這段友情，也是我們在冰天雪地愛荷華州所獲得最珍貴的事物之一。畢業後我去了費城，H. 則到西

岸找工作，並期日後可在美發展。然事與願未必相生，能力與職位亦未必相隨，H. 在逐夢的過程中曾經輾轉逐波，也曾經高成低就，即使台灣的父母是其最大支柱，他們仍曾為兒子的未來擔憂煩心。不過就在我年初訂好赴美機票時，突然接到了 H. 拿下理想工作的喜訊（當時狂喜的他以「dream job」形容現在這份工作），身為好朋友的我除了為此榮耀開心外，更佩服他堅持與堅信自己人生目標的決心毅力。

事實上，「潛龍在淵」是最煎熬的，尤其對於身懷長才，頭頂高學歷的人而言，要能夠屈彎自如，俯身做基層的營生，同時還相信自己能闖出青天，更是苦上加苦，難上加難。H. 雖然嘴上雲淡風輕，但我可以想見那段曾經的矛盾和辛酸，若非對己身熱愛事物的喜歡，恐怕早早放棄或者打道回府，絕不會有今日之收成。雖然我們常聽人言：「能堅持喜歡的事是最幸福的！」然而「要」堅持喜歡的事也是最辛苦的，不僅是因為這個過程需要冒險、需要勇氣，更重要的是要將喜愛的事做到完美必須鉅細靡遺、寸釐必較，正如《詩經・衛風・淇奧》所形容的：「有匪君子，如切如磋，如琢如磨。」如果只是衝動的火熱而不能忍受土掩火煉、波捲浪襲，那麼充其量也僅是未經深思熟慮的夢幻與口號。很高興在自己的好同學身上習得思齊之理，並且親見為了熱愛事物破繭而出之人面上之神采、眼底之光華！

## 努力毅力，鐵杵磨針

我是信奉鐵杵可以磨成繡花針之人，因此對於自己所喜愛的事物，總是可以不厭其煩的調整至當下認為最完備的境界。念書時如是，練笛時如是，教學生如是，做音樂沙龍亦如是。曾有許多人欽羨我良好的語言表達能力，國語文競賽演說冠軍的頭銜更讓許多人誤會我生而如此。的確，因為母親的栽培，我自 5 歲開始參加演說、朗讀比賽，國中正式成為桃園市國語文競賽的儲備選手，爾後在 16 歲那年不負眾望一戰奪冠。然而除了家人外，鮮少有人知道這背後的艱辛步伐、夙夜匪懈。

因為是客家庄長大的孩子，13 歲以前的口音總帶有濃厚的客家腔。當時為了隱藏這個腔調以期在國語文競賽出頭，每天到了同學午睡的時間，我就獨自帶著字典，到學校的外賓接待室，用一台小小的隨身聽，一個個注音符號反覆的唸，反覆的拼，反覆的錄，反覆的聽，直至滿意為止。這個習慣一做就是 3 整年，直至我在台上朗誦，再也沒有評審聽得出我是客家孩子為止。然後我才在這個基礎上，進一步朝演說的領域邁進。

父母一直是我最好的老師。雖然當年桃園市政府專派一對一的指導老師給我，但在即席演說比賽抽題後 5-7 分鐘就必須上台的緊

繃狀態下，是否能夠儲備大量多元的內容以適應各類賽題，便成為選手能否脫穎而出的關鍵。在網路不普及的年代，父親為了我比賽的預備，每週上台北逛重慶南路的書店，蒐集各類時事資訊及錦言佳句；母親則要我沉潛在剪報中做分門別類的筆記工程。那幾個月的時光在我後來的人生中，影響最深遠的並非比賽輸贏本身，而是一種「虔事、敬事、盡事」態度的養成。因此現今我對音樂沙龍的準備，不僅止於文章的敘寫、曲式的解析，更重要的是在所有細節上一再調整演練，以期給與會嘉賓滿滿一下午心靈及音樂的盛宴。英國名演員班尼迪克・康柏拜區接受台灣媒體訪問時曾表示：「為每部電影做預備工作是一種信仰。」若非純然的熱情，如何維繫持續不斷的前進動力？如何保持飽滿不墜的專注用心？

「熱情，是上天給妳最好的禮物！」如今在音樂沙龍播撒古典樂種子的純慧，經常想起何星誼女士與時任和夫先生不約而同、在不同時空對我道出的同一句話。它是讚美，亦是期勉。的確，對一件事情的鍾愛使我們極為努力，非常認真，這是熱情最珍貴的地方，也是熱情最不可取代的地方。

盼望拿起此書的各位，能夠感受到純慧所傳遞對音樂和生命的摯情，並從音樂家的人生故事裡得到共鳴、鼓勵，以及在這世界繼續行走的力量，重拾對生活的感動煥新，也珍惜身邊難能的福氣。

 **音樂影片欣賞**

噴泉

翻開本書第一則故事前,請先掃掃 QR Code,張開您的眼睛與耳朵,聆聽俄羅斯天才小豎琴家沙帝柯娃所彈奏的美麗〈噴泉〉(*Fountain*),那樣對聲響的單純喜歡,喚醒我們對音樂最初的愛。

# 音樂沙龍讀看聽
## 如何欣賞書中介紹的經典曲目？

　　本書提供 2 種方式欣賞 YouTube 的影音，也會在文章內提供相關樂曲的經典錄音版本，希望愛樂朋友支持實體的古典音樂市場，讓美麗聲音永續經營，祝福各位樂讀也樂聽！

**方式** 1：可透過智慧型手機掃描文章中 QR Code，手機會將您帶至 YouTube 網站，您可聆賞相關的影音內容。

**方式** 2：請在電腦瀏覽器輸入以下連結：https://goo.gl/59soGK，該電腦網頁已將書上提供的 YouTube 影音資料連結依照順序整理，方便讀者在電腦旁閱聽參照，建議您將此網頁存成書籤，方便下次再度使用。若 YouTube 的連結發生失效情形，請立刻寄送郵件至此信箱：fluteliza@gmail.com，作者會盡快為您處理，謝謝。

# 音樂家的友情、愛情與親情

# 誰和誰有心結？
## 既親密又疏離的維也納三傑

柏林的蒂爾加藤公園內矗立著一座紀念碑，這座紀念碑上誌刻的是古典時期[1]的維也納三傑——海頓、莫札特，和貝多芬的半身塑像。他們是確立及變幻古典形式的推手，亦是廣義古典精神的最高指標，許多愛樂朋友的音樂啟蒙是他們，最愛也是他們！有趣的是，這座紀念碑上的海頓、莫札特、貝多芬不並列不互看，而是以背對背的姿勢各自凝望他方，彷彿各有心事惆悵。不知德籍雕塑家魯道夫・西梅林和其建築師兒子沃夫岡・西梅林在設計這座紀念碑時，是否悄悄注入什麼樣深刻的心理意涵？因為若細細爬梳，這三位大師的確有著只能背對背，無法心連心的矛盾情結。這麼令人好奇的過去，我們怎能不一探究竟？

親愛的貝多芬：

你即將前往音樂之都維也納，完成你長年渴望卻未能遂成的夢

柏林蒂爾加藤公園維也納
三傑紀念碑的貝多芬特寫

想。自從莫札特殤逝後，原本駐足流連在他身上的音樂精靈為
了哀悼他，鎮日傷懷哭泣、無法振作。目前這位上帝指派到人
間的音樂精靈，正在海頓那兒尋求庇護，盼望透過這位忠誠勤
勉僕人之手，能再度與一天賦異稟的肉身結合。

<div align="right">你的摯友　華德斯坦</div>

　　這是貝多芬 1792 年底第二次要離開故鄉波昂，東往維也納發
展前，他的好朋友兼贊助人華德斯坦伯爵在臨別紀念冊裡寫的一段
祝福話語，讚美了貝多芬媲美莫札特的資質，也點明了海頓在維
也納樂界的分量。貝多芬比莫札特小 14 歲，莫札特以鋼琴神童之

---

1 音樂史時期
　巴洛克時期：約 1600-1750 年
　古典時期：約 1750-1820 年
　浪漫時期：約 1820-1900 年

姿巡迴歐陸時，貝多芬根本尚未出世。對 18 世紀的樂壇而言，莫札特就是神童的代名詞，就是票房的保證，培育孩子音樂天分的父母，無不以養出第二個莫札特為目標。他飛簷走壁的演奏技巧令人咋舌，即興編曲的機智創意更使人驚嘆，加上小提琴家父親里奧波德的刻意經營，儼然古今無人能敵。

　　1763 年，莫札特父子行腳波昂，波昂著名的音樂教師約翰·范·貝多芬親眼見識 7 歲男孩不可思議的指上功夫，也目睹他憑藉傑出琴藝所得到的尊榮禮遇。於是十幾年後，當約翰發覺自己的小兒對聲響極度敏銳時，便想仿效里奧波德，要兒子神童裝束、頻繁演出，意圖創造另一個莫札特式的神話奇蹟。這位小朋友身上常帶著瘀青紅腫，練琴或表演狀況不佳換來的拳打腳踢是家常便飯。為了像莫札特，他付出大把時間、大量體力，小小年紀就時常忍耐孤單禁閉、吼叫責罰，還要配合父親謊報自己的年齡[2]，目的就是要完成爸爸名滿天下的痴夢、日進斗金的妄想。而這位在莫札特陰影下長大的小男生，正是日後地位可和莫札特匹敵的貝多芬。

## 神童天才、情深緣淺

　　或許是命定的道路，父親言語肢體的暴力非但沒有削減貝多芬對音樂的興趣，反而逼出他與生俱來的天資。那幾年，波昂宮廷的

管風琴師名叫尼夫，他作曲演奏雙棲，在樂界享有盛譽，貝多芬拜他為師，也在他的啟蒙下開始創作。源於兒時的嚴格訓練，貝多芬讀譜能力準確，現場反應敏捷，因而 13 歲起，尼夫先生行程繁忙不在波昂時，貝多芬就代理老師彈琴的職位。這份工作他得心應手、游刃有餘，幾年下來，經驗豐富的尼夫也看出貝多芬的聰明慧黠，於是極力建議他去維也納，求教叱吒樂壇的第一人——時值而立的莫札特。

在尼夫先生的敦促下，貝多芬於 1787 年春天動身，當時他 16 歲半，對於面見偶像既興奮又緊張。事實上，25 歲即定居維也納的莫札特已度過他音樂之都的黃金期，即使該年初因《費加洛婚禮》[3]的盛況走紅布拉格，維也納人事鬥爭之複雜仍讓他無力招架。所以，儘管莫札特聽了貝多芬的彈奏後甚為驚豔，講出「請注意這位年輕人，有一天他將撼動世界！」的溢美之語，紛擾和忙碌依舊盤踞他的心，令他無暇指導求知若渴的波昂青年。更不幸的是，貝多芬的母親瑪莉亞・瑪格達蓮娜在這年夏天染上肺結核，病重彌留、來日無多，收到家書的貝多芬歸心似箭，只好放棄對莫札特的等待，匆匆結束維也納之行，返家見母親最後一面。

---

2  1778 年 3 月 26 日，約翰安排兒子在科隆出道，那年貝多芬已近 8 歲，約翰卻為「製造神童」，謊稱貝多芬只有 6 歲。這是約翰慣用的伎倆，孩子也只能無奈配合。
3  *Le nozze di Figaro, K.492*

## 音樂影片欣賞

莫札特和貝多芬師生緣淺，但他在貝多芬心底一直擁有不可取代的位置。貝多芬創作的諸多面向，大如形式、風格，小如調性、音型等，多有承襲莫札特之處，這也是他往前推進，開拓出新興時代的基礎。請掃描 QR Code，欣賞莫札特在歌劇《魔笛》（*Die Zauberflöte, K.620*）裡寫的二重唱〈有情的男人必得溫柔心〉（*Bei Männern, welche Liebe fühlen*），以及貝多芬根據此曲譜給大提琴和鋼琴的變奏曲（*7 Variations on "Bei Männern, welche Liebe fühlen" for Cello and Piano, WoO 46*），感受大師間的惺惺相惜。兩組音樂家：1. 英國女高音羅亞爾和德國男中音納吉在柏林愛樂音樂會現場的演唱；2. 拉脫維亞大提琴家麥斯基和阿根廷鋼琴家阿格麗希的經典錄音。

莫札特的二重唱

貝多芬的變奏曲

母親過世後，身為長子的貝多芬就算心繫維也納，短時間也不可能啟程。為了看顧酗酒的父親和撫養兩個年幼的弟弟，夢想必須先擺一旁，等現實生活安頓再覓機緣出發。無奈歲月悠悠，上天在1791年底接走莫札特，貝多芬從此與心目中的偶像僅能隔空隔世以樂遙望。

## 樂壇長青、提攜後進

1938年蕭秋，英國首相張伯倫與希特勒在歌德斯堡的德雷森萊茵酒店針對蘇台德地區進行協商。張伯倫這樁和魔鬼的交易，最後使《慕尼黑協定》形同廢紙，引火自焚炸開了第二次世界大戰，歌德斯堡因此在世人心中留下了度假溫泉外的深刻印象。其實，張伯倫交手希特勒的一世紀半以前，歌德斯堡有過另一次歷史性的緣會，那就是方及弱冠的貝多芬在此地為大名鼎鼎的海頓彈琴，並藉之確定他1792年要拿科隆選侯 4 的留學公費至維也納向海頓上課的早餐會報。

原來，海頓大半人生都奉獻給匈牙利的埃斯特哈齊家族，他在

---

4 貝多芬的前半生，歐洲仍由神聖羅馬帝國統治，而他的家鄉波昂，就是歸科隆主教選侯管轄。

尼古拉斯一世身旁侍樂，直到 1790 年雇主過世才得自由之身，58 歲起定居維也納[5]，揮灑他的創作長才。正因如此，海頓遷至維也納沒多久，波昂出生、在英國大放異彩的小提琴家薩洛蒙就邀請他往倫敦發展。憑海頓的實力，一下筆便橫掃千軍，瞬間名震大不列顛，所以他在英國待了一年多，直至 1792 年才踏上回返維也納的路途。事有湊巧，海頓的回程恰好遇上法王路易十六出逃引發的戰爭，四處烽煙不太安全，於是他在途中暫留波昂，打算等紛擾過去再繼續前進。大師的停駐想當然受到熱情的款待，其中於歌德斯堡新劇院旁的福廳享用早餐，聆聽貝多芬彈琴的宴席，完全就是為貝多芬留學願望量身打造的精心安排。

當時，海頓之所以是最理想的教師人選，原因除名氣外，他和莫札特的忘年之交，無疑是世人認為眾望所歸的理由。1781 年，25 歲的莫札特毅然離開故鄉薩爾茲堡後，拚搏事業的唯一戰場便是維也納。這裡人才濟濟、臥虎藏龍，敢到此城闖蕩的音樂人無不身懷絕技，信心滿滿。莫札特神童出身，琴鍵上的光彩和舞台上的亮麗足以傲視群雄、獨占鰲頭，維也納鋼琴家們比武式的競技他不但不怕，還相當享受痛宰對手的快感！他聰明絕頂、氣焰囂張，不懂韜光隱晦的行徑難免得罪一票人。在對莫札特參差褒貶的非議裡，唯獨海頓力排眾議，以寬宏的度量欣賞如花豔放的奇才，視莫札特若鑽石般珍貴。莫札特心懷感念，題獻 6 首絃樂四重奏[6]給海頓。

柏林蒂爾加藤公園維也納
三傑紀念碑的海頓特寫

1791 年莫札特過世，人在英國的海頓也哭得老淚縱橫，所有敬稱海頓為「海頓爸爸」的年輕音樂家當中，只有莫札特和海頓真正情同父子。

　　海頓對待莫札特的深厚情誼，讓世人欽佩他的寬容，尊敬他的眼光。這位憑靠無懈努力掙脫貧窮的作曲家雖然不如莫札特資賦優異，但他德高望重，擁有上天賦予支配音樂精靈的權限，所以貝多芬也要透過海頓加持，才能得到與莫札特一樣的超能力。眾人這樣相信，貝多芬自己也不懷疑，而華德斯坦伯爵在 1792 年臨別紀念冊上的話語，更直接說盡。

---

5　海頓 58 歲後才定居維也納並不是說他先前不能去維也納，而是他必須往返埃斯特哈齊宮
　　殿和維也納之間，對渴望一展長才的音樂家造成不小局限。

6　*The Haydn Quartets, Op.10*

**音樂影片欣賞**

西元 1785 年，莫札特題獻了 6 首絃樂四重奏給海頓，並且親與海頓、小提琴家迪特斯朵夫、作曲家萬哈爾在家中演奏。這份音樂史上難得的忘年情誼，請聽「哈根絃樂四重奏」詮釋 6 首中的第一首，副標題是《春》（*The String Quartet No. 14 in G Major, K. 387 "Spring"*）。

**春**

## 英雄少年、樂途無緣

然而，貝多芬對海頓手握音樂精靈的嚮往很快就破滅了。歌德斯堡新劇院福廳的獻曲後，海頓立刻收貝多芬為徒，貝多芬也在同年年底抵達維也納，準備親炙大師授業的精采。

未料，初嚐海外爆紅滋味的海頓忙於準備第二次英倫行的曲目，無心教學，經常把貝多芬的課堂當作休息，拉著小自己近 40 歲的年輕人喝咖啡喝熱巧克力。即使依循正統要求貝多芬閱讀必修的教科書——福克斯的《對位作品進階》——大量演練習題，作業本上的錯誤海頓卻常常視而不見，胡亂批改，只有帶貝多芬去四處演奏或社交時才表現熱絡。觀察力敏銳的貝多芬察覺到海頓之不可寄望，遂想方設法自學，或在遍地音樂家的維也納偷偷找其他老師補習，當初在歌德斯堡的滿心期待已成幻夢一場。

其實，課堂狀況只是海頓與貝多芬扦格的冰山一角，真正的問題核心應該還是世代之迥異。海頓是皇權體制下成長的人，在他的世界裡，神聖羅馬帝國是一個永不傾頹的存在，宛如天地永不衰敗（事實是，神聖羅馬帝國在海頓過世前三年就成為歷史名詞）。這個觀念反映在他的創作裡，有幽默、有諷諭，但缺少新世代要的突破和進擊。反觀貝多芬，1789 年法國吹響大革命號角時他才 19 歲，新

潮流新血液促使他思考各種各樣的對比差別，他不是樂奴[7]，他是獨立的音樂人；他的寫作不為皇室，而是以人為本的價值辯證，種種齟齬橫亙在這對年齡差距如祖孫的師生間，怎麼不辛苦？怎麼不為難？就算表面沒有爭執，也僅是虛應故事避免難堪。

1795 年，師生之間的關係急速白熱化。這年，結束第二次英倫之旅回到維也納的海頓，恰逢貝多芬在其贊助人里希諾夫斯基親王的宅邸發表他編號第一號，3 首一組的《鋼琴三重奏》[8]。貝多芬是在乎歷史評價的音樂家，因此在正式為作品編碼前，已經深思熟慮反覆考量，確定這一組三重奏是精華中的精華。沒想到，海頓聽完這組室內樂後，竟立即阻攔貝多芬出版其中的第三首。第三首在 C 小調上創作，色彩飽滿架構大膽，是貝多芬整組曲目裡的最愛。以海頓的程度，他不可能看不懂樂曲價值，所以此舉奇異反常，挑起了貝多芬的戒心。作品出版後，第三首果然大受歡迎，市場的反饋將海頓和貝多芬的距離拉得更遠，就連海頓希望貝多芬在樂譜封面加印他指導教授的姓名也遭到拒絕。從古及今，不少人認為海頓嫉妒貝多芬，但那或許不是嫉妒，而是對自己不返青春的惘然……。

進一步想，莫札特在維也納閃耀時，海頓沒有長駐樂都；莫札特過世當下，海頓在英國忙碌。假使莫札特不是早逝，以他直率的個性，以海頓尊者的自處，原本的情同父子，會不會反目成仇？

柏林蒂爾加藤公園維也納
三傑紀念碑的莫札特特寫

兩座大山之後的貝多芬，會不會無法出頭？這些問題令人狐疑，答案，卻無法尋覓。

事實上，海頓、莫札特、貝多芬的生命交織層層疊疊的綿密，傳承的人脈、提拔的恩情，絕不是單一的是非對錯能夠品評，那是時空下的糾纏矛盾，也是歷史裡的弦外之音。

維也納有三傑，誰和誰有心結呢？柏林蒂爾加藤公園的紀念碑告訴我們，會心一笑，何需明言？

---

7　海頓是皇權體制內的音樂家，當雇用他的尼古拉斯一世過世，海頓成為自由音樂人後，經常迷惑的感嘆自己不知是樂長還是樂奴？但如果從另一個角度看，海頓其實很不容易，在諸多限制中成就優質作品，建立曲式架構，可見「交響曲之父」、「絃樂四重奏之父」絕非虛名。

8　*Piano Trios, Op.1*

**音樂影片欣賞**

貝多芬編號第一號，3首一組的《鋼琴三重奏》包
括：

*Piano Trio, Op.1 No. 1 in E-flat Major*

*Piano Trio, Op.1 No. 2 in G Major*

*Piano Trio, Op.1 No. 3 in C Minor*

其中，第三首是貝多芬本人在這組曲目中的最
愛，也是這組三重奏青史留名的主要原因。請聆
聽烏克蘭小提琴家史坦、美國鋼琴家伊斯托明、
大提琴家羅斯的錄音詮釋。

鋼琴三重奏

# 舊愛還是最美
## 火焰裡的愛情與友情

　　貝多芬是古典音樂領域知名度最高的作曲家，關於他的大小事，也是樂迷自古即今沸揚不休的話題。其中，貝多芬「永遠的愛人」究竟是誰，更為粉絲津津樂道，甚有電影將之搬上大銀幕痛快解謎者！然而，在眾愛人的候選名單中，往往獨缺貝多芬在故鄉的初戀情人──伊莉奧諾蕾‧波爾寧──她是波昂貴族家庭的唯一女兒，也是貝多芬摯友斯蒂芬‧波爾寧的姊姊。可惜這段戀情因誤解與遠距無疾而終，成為作曲家心中最初最美的遺憾。

　　貝多芬 6 歲時曾親眼目睹一場慘烈的暗夜大火，這場火災不是發生在他的家，而是發生在離家咫尺的選帝侯宮殿。當晚風勢之強助長祝融吞噬火藥庫，爆炸聲、嚎叫聲、呼喊聲響徹天際，波昂城南彷若人間煉獄。連番運進的桶水根本無力救援，屍首也只能橫散遍野。該時宮中百官顧不得自己性命，焦頭爛額連夜搶救宮廷中價

值連城的名畫、藝品、家具、陶瓷……等等。其中議事官伊曼紐·
波爾寧為了保住大量重要的政府文件，帶領十幾位官員進出火場。
就在他們三度要衝出宮殿時，高牆轟然傾塌，伊曼紐外的所有人當
場斃命，他本人亦於重傷後的隔日，留下妻兒撒手人寰。而伊曼紐
的遺孀，正是波昂宮廷醫師世家之女——海倫·波爾寧。

　　這場回祿之災的幾年後，已在波昂小有名氣的貝多芬，在當時
還是醫學生的好朋友魏格勒引介下認識波爾寧夫人，並且成為她女
兒伊莉奧諾蕾以及么子羅倫茲的鋼琴家教。波爾寧夫人雖然寡居，
但良好的環境與堅毅的性格是她的後盾，讓她能夠專心撫育 4 個年
幼的孩子長大成人。

　　波爾寧家族富而好禮、開朗博學，對文學、詩歌、音樂廣泛
涉獵，並友善禮遇各方賢達。當時他們位於明斯特的三層樓宅邸，

是藝文界人士的薈萃之所，舉凡政要、學者、畫家、音樂家都經常在此集聚宴饗。貝多芬便是由魏格勒引領進入波爾寧的社交圈，進而憑藉傑出的鋼琴演奏能力，一躍而成該雅集的核心人物，經常在音樂會形式的家庭沙龍裡為愛樂者奏曲。由於自幼家境多舛，加上母親早逝，對貝多芬寬容慈愛的波爾寧夫人，儼然是貝多芬的第二個媽媽。她無私的讓貝多芬在家中活動、練琴，也讓他盡覽荷馬、普魯塔克、莎士比亞的著作，給予他精神上的引導和金錢方面的支持。在波爾寧家庭的歡樂時光，改善了貝多芬原本憂鬱沉默的性格，使他明白何謂愛、關懷，及溫暖。

正因波爾寧家庭幻夢般的美好，青澀的愛戀火苗逐漸在貝多芬與伊莉奧諾蕾心底滋長。他們一起彈琴品樂，一塊閱讀分享，很快就成為無話不談的好朋友。即使當時波昂其他的貴族千金中，不乏與貝多芬互有好感的少女，但始終無人能超越伊莉奧諾蕾在貝多芬心中的地位。但是，淺灘難困蛟龍、大鵬終要展翅，在莫札特殤逝、面見海頓，以及贊助人華德斯坦伯爵的催敦下，貝多芬於 1792 年底動身前往維也納，準備開啟音樂生命的另一階段。

未料在此之前，兩小無猜的貝多芬和伊莉奧諾蕾大鬧彆扭，兩人狂吵一架。在未及化解誤會之際，倔強的貝多芬就毅然遠行，留給伊莉奧諾蕾滿懷的難受與錯愕。不過，至維也納後的隔年，思念

伊人、後悔不已的貝多芬寫了一封長信給伊莉奧諾蕾，表達他的道歉與不捨。信中提到：

……最珍愛的伊莉奧諾蕾，我經常想起我們那場痛心的爭執，那時我的行為是如此可恨！我願傾力彌補這個錯誤……經過細細思量後，我發現，妳我之間最大的屏障，其實是那些使我們誤解彼此的流言蜚語……吵架時我們口不擇言，傷害了對方，然而那只是蒙蔽我們互敬互愛之心的一時怒火罷了……請深記這是愛慕妳的我真誠的肺腑之語……先前妳贈予我的外衣已經陳舊，可否央求妳再親織一件安哥拉兔毛的背心溫暖我，我會驕傲的向人誇耀，這手藝來自波昂最美的女孩。

接著，貝多芬迫不及待告訴伊莉奧諾蕾，他要把即將完成的《如果你想跳舞變奏曲》[1]題獻給她。這是他根據偶像莫札特歌劇《費加洛婚禮》當中的詠嘆調〈如果你想跳舞〉[2]寫給小提琴和鋼琴的變奏曲。貝多芬本來就擅長變奏，他多部根據莫札特作品所寫的變奏曲都青史留名，《如果你想跳舞變奏曲》也不例外。

---

1　*12 Variations on "Se vuol ballare", WoO 40*
2　*Se vuol ballare*

## 音樂影片欣賞

如果你想跳舞

如果你想跳舞變奏曲

莫札特的歌劇《費加洛婚禮：如果你想跳舞》，請聽委內瑞拉低男中音皮薩隆尼的演唱。至於貝多芬根據莫札特作品所寫《如果你想跳舞變奏曲》，請聽兩位大師——猶太小提琴家曼紐因與德國鋼琴家肯普夫的演奏。

依貝多芬在書信中對伊莉奧諾蕾所言：「這首變奏曲會是一部相當困難的作品……它將使維也納其他的鋼琴家相形見絀……」可見他對新作的熱切企盼，以及音樂之都競爭氣氛之詭譎。可惜距離迢遙、心結難解，加上兩人在成長中各有所遇，最後兔毛背心的請求僅換來一方普通領結。貝多芬餘生無緣再返抵波昂，伊莉奧諾蕾也沒有等待青梅竹馬回歸，反而訂屬最初介紹他們相識的醫師魏格勒。愛過的初心，只好將這份酸甜情感深埋記憶，獨留相互祝福的遠距友誼。

　　令人動容的是，貝多芬與伊莉奧諾蕾雖然半生緣淺，和她的弟弟斯蒂芬卻延續二世情誼。貝多芬大斯蒂芬 4 歲，彼此是玩伴、學伴，更是默契十足的兄弟。貝多芬東往維也納後，斯蒂芬也跟進，在繁華的城市謀職發展。家學涵養讓他替貝多芬唯一歌劇《費黛里奧》[3] 潤飾唱詞；貝多芬亦將一生一首的《D 大調小提琴協奏曲》[4] 情義題贈。在作曲家曲折的命運裡，唯有斯蒂芬對他包容善解，溫柔寬待他因耳疾帶來的憂憤暴躁，他為貝多芬扛負其姪兒卡爾舉槍自伐後的監護權責，陪伴貝多芬走到生命終點，堅實的感情連結尤甚血肉至親。

---

3  *Fidelio, Op.72*
4  *Concerto for Violin and Orchestra in D Major, Op.61*

貝多芬1827年3月26日離世後，痛心處置喪禮與遺物拍賣的斯蒂芬悲傷到肝疾復發、臥床不起，同年5月就隨摯友遠行，聞者無不哽咽嘆息。他的兒子，成年後成為奧地利名醫的格哈德，運用醫學專業與幼年貼近貝多芬的獨家記憶，執筆《西班牙人之屋：貝多芬的回憶》，將作曲家的晚年瑣事、心境轉折盡述淋漓，是愛樂人爬梳貝多芬步履的重要回顧。

6歲時，貝多芬曾親眼目睹一場慘烈的暗夜大火，這場大火燒毀了波昂選帝侯的宮廷，卻燒出了緣分深篤的波爾寧。

# 以絕美的旋律，寫悲愴的聲音
## 踽踽獨行柴可夫斯基

　　2015 年，著名英國演員班尼迪克‧康柏拜區主演的電影「模仿遊戲」榮獲奧斯卡金像獎 8 項提名。這部電影講述的是人工智慧之父艾倫‧圖靈的故事。圖靈在二戰期間發揮長才，協助盟軍破解德國堅實的密碼系統 Enigma（中文即為「謎」），相當程度影響戰事結果。優秀的他同時擁有劍橋大學和普林斯頓大學學位，對電腦計算機的發展貢獻卓著，是帶動人類進步的重要科學家。不過，圖靈有一個難以對人啟齒的祕密，就是他的同性傾向。在同性戀是犯罪的年代，圖靈接受痛苦的雌激素注射治療，他時值不惑就因咬食氰化蘋果喪命的結局，留予世人天才是誤食還是自殺的討論。無獨有偶，俄羅斯的旋律高手柴可夫斯基也有雷同命運，亮麗的才華、艱辛的人生，不能言不敢言的情感是創作動力，亦是事業阻攔。在那些絕美旋律背後，往往埋藏著流淚淌血的苦苦滄音，這樣蜿蜒的隱隱，我們怎不同情？

「模仿遊戲」國際預告

## 染病還是服毒？神祕的作曲家之死

1893 年 11 月 4 日，聖彼得堡報紙上登載了柴可夫斯基病重的消息。新聞一出，作曲家安歇的馬來亞・馬斯卡亞街公寓外便聚集許多群眾，他們交頭接耳，竊竊窣窣討論各種道聽塗說。一週前，柴可夫斯基才親自指揮首演第六號交響曲《悲愴》[1]，顏色豐沛、情感炙烈，時值中年的音樂家經驗體力都在高峰，未來大有可為，不料短短幾天竟奄奄一息，莫名成為病床上與死神纏鬥的枯槁。別說聖彼得堡的民眾不敢置信，俄羅斯的樂界更是一片譁然，醫生和親友憂慮焦急忙進忙出，甚至還得吩咐門房在街口張貼告示，言明病人休憩，安靜勿擾。

根據官方說法，柴可夫斯基幾天前於聖彼得堡的尼里爾餐館飲用生水感染霍亂，以致上吐下瀉嚴重脫水，甚至出現抽搐畏寒等症狀。在靜脈注射和抗生素[2]尚未發達的年代，醫生們只能消毒隔離，希冀患者力抗弧菌、恢復體能。柴可夫斯基在病魔侵襲下，不斷重複喝水腹瀉的惡性循環，合併而來的腎衰竭及尿毒，也快速融蝕他的生命。身旁至親看他面目犁黑，預知時日無多，於是請來牧

---

1　*Symphony No.6 in B Minor, Op.74 "Pathétique"*

2　靜脈注射的概念雖起源甚早，但整體技術要到 20 世紀以後才發展成熟；至於抗生素則是 1928 年蘇格蘭生物學家弗萊明在一次實驗中意外發現的收穫。

者禱告，盼作曲家走得平靜祥和。

最後，柴可夫斯基在 11 月 6 日離開停駐 53 年的人間，家人朋友、學生後輩隨侍在側，各個面容哀戚。幾天前和大師晚餐的畫面猶在，轉瞬卻成棺木裡的冰寒。

此時，懷疑作曲家死因的聲音逐漸浮出檯面，率先察覺事有蹊蹺的其中一人是林姆斯基－高沙可夫。他和柴可夫斯基相同，都是半路出家的音樂人。柴可夫斯基原本學法律，任職俄國司法部門；林姆斯基－高沙可夫則是海軍轉作曲，以《天方夜譚》³ 走紅樂壇。在林姆斯基－高沙可夫換跑道的過程中，柴可夫斯基曾以過來人的經驗給予協助，因而兩人素有往來，林姆斯基－高沙可夫亦具名葬禮賓客之列。據他觀察，霍亂棄世的遺體照理必須強制隔絕，在那幾年疫情盛行的聖彼得堡尤是如此，政府部門對該項規定嚴格執行，幾無例外。然而，柴可夫斯基喪禮期間，弔唁者可以瞻仰遺容，還可親吻作曲家面頰，絲毫不似有疫病傳染的隱憂。

不僅喪葬過程讓人困惑，官方紀錄更啟人疑竇。首先，柴可夫斯基染病前造訪的尼里爾餐館是高級餐廳，提供生水極不合理，即使同行的外甥尤里和胞弟莫德斯特鉅細靡遺敘述在場所見，依舊難堵悠悠之口。

何況，當時的俄羅斯貧富懸殊、階級分明，霍亂雖然橫行，多是集聚衛生條件惡劣的中下階層，像柴可夫斯基這般的明星，觸及病原機率甚低，哪有直接豪飲細菌的道理？這點從該時施予治療的貝爾騰頌醫師兄弟都坦承沒有診斷過實際病例可茲佐證。弟弟瓦希里是專職名人的家庭醫生，哥哥萊夫是皇家御醫，儘管行醫多年，上流社會根本見不到霍亂病人。如果對柴可夫斯基之病情判斷屬實，那大作曲家就諷刺的成為他們的處女實例，但這種特殊情況的可信度仍然搖墜淺薄。何以見得？

柴可夫斯基 14 歲那年，母親亞莉珊德拉的辭世給他重大打擊，心靈頓失依靠，耗費九牛二虎之力才爬出悲傷。亞莉珊德拉感染的就是霍亂，柴可夫斯基親身陪伴母親受苦，親眼目擊母親慘死。所以在那之後，他神經兮兮，酷好消毒幾近潔癖，對疫疾敏銳，對醫生遠敬，身旁無人能比他愛乾淨。自覺意識這麼警醒的音樂家，不可能不明白喝生水的危機。於是眾口鑠金、謠言四起，柴可夫斯基吐瀉不止、一命嗚呼的緣由，恐怕另有隱情！知悉內裡的眾人間，瀰漫著心知肚明、三緘其口的詭異，因為柴可夫斯基喜愛同性不愛異性，以致招來殺身之禍的疑義，並不是胡亂猜測、毫無憑據。

---

3  *Scheherazade, Op.35*

## 魚雁寄情，超越性別的知己

在物質貧乏的年代，小小音樂盒是令孩子著迷的玩具，也是奇幻和夢想的歸依。柴可夫斯基幼年時期就有一只精緻音樂盒，打開後轉啊轉的是莫札特歌劇《唐喬望尼》[4]裡的悠揚旋律。神童魅力無遠弗屆，莫札特的音樂就這樣變成柴可夫斯基的啟蒙。不過，小男孩的性情極度纖細敏感，容易耽溺沉浸，因此父母雖為他聘請鋼琴老師，對未來是否讓他走音樂一途卻猶豫遲疑。加上父親工作調動頻繁，柴可夫斯基 10 歲即被送往聖彼得堡法律預備學校寄宿，12歲考取正科班，勤勉學習、求取公職似乎已是命中注定。

聰明絕頂的他法學院一畢業就進司法部卡位，有著同儕欽羨的事業遠景。但童年願望的聲聲呼喚使他決定半工半讀，上班之餘考入聖彼得堡音樂院進修。接下來的幾年，柴可夫斯基辭去公務、專注苦讀，咬牙拿下最高榮譽銀牌獎後，以微薄薪資到莫斯科音樂院（即今日之柴可夫斯基音樂院）任教，為了成為作曲家付出大量努力，也忍受拮据經濟。如此辛苦的日子一晃就是 10 年，直至遇見梅克夫人，才獲得改善舒緩。

音樂史上，梅克夫人的名字總是跟柴可夫斯基形影不離，除了源於她對作曲家的巨款贊助外，兩人柏拉圖式的書信往返總讓人霧

裡看花，無法分辨這是什麼樣的感情？

　　1876 年，柴可夫斯基在小提琴家科泰克的引介下結識梅克夫人。梅克夫人是帶著一群孩子的富孀，她的丈夫是俄羅斯鐵道創建者卡爾・梅克。據傳，卡爾是在聽說梅克夫人偷情生女的當下情緒失控，心臟病發猝逝，遺留大筆財產給未滿 45 歲的妻子。這名貴婦熱愛文藝，豪宅中多有音樂家走動，科泰克即是她練室內樂的指導，亦是她支持的演奏家之一。被柴可夫斯基作品吸引後，梅克夫人提出「不見面只通信」的贊助條件，此條件恰符合作曲家的內斂性格。在十幾年超過千封的文字裡，他們互為知己交換心事，柴可夫斯基更一反往常向梅克夫人分享生活點滴，替這位靈魂至交題獻立基樂界的《第四號交響曲》[5]。就算後來作曲家聲譽漸隆，不再需要資助，仍舊保持與梅克夫人宛若情侶的依存關係。

## 兩敗俱傷，混亂失控的婚姻

　　可惜，柴可夫斯基和梅克夫人只有魚雁之情，沒有男女之意，證據是他在 1877 年結了一場荒謬的婚姻。

---

4　*Don Giovanni, K.527*
5　*Symphony No.4 in F Minor, Op.36*

這年，柴可夫斯基除《第四號交響曲》外，同時也構思重要的歌劇《尤金・奧涅金》[6]。對才華洋溢的創作者而言，偶爾收到仰慕信件並非異事。但此時的柴可夫斯基恐怕過度投入劇情，在連續開閱自稱是他莫斯科音樂院學生的莫名女子蜜柳可娃之露骨情書後，突然做出要與對方結婚的決定。鬼迷心竅的他 6 月 1 日約蜜柳可娃見面，7 月 18 日便和她完婚，效率之高令人咋舌。然而，這樁閃婚帶來的後座力，當事人根本無法承擔，一公證就後悔的柴可夫斯基，在蜜月旅行途中嚎哭，還企圖走進莫斯科冰冷的河水裡自我了結。最末，這段幾乎要把作曲家逼瘋的鬧劇於 9 週後下檔，惶恐驚懼的男主角還要依靠兄弟朋友料理離婚文件，彷彿歷劫歸來心有餘悸，面色蒼白狼狽難堪。

事實上，這場荒誕並非毫無預警，柴可夫斯基在婚前曾寫信給同樣具有同性傾向的弟弟莫德斯特，吐訴內心的紊亂掙扎。柴可夫斯基對莫德斯特說：

> 我反覆思考了你我的未來，最後決定從此刻起，只要有女人願意和我結婚，我就與她建立合法的婚姻關係。我認為，我們的性向是獲得幸福最大的阻礙，我們得竭力戒除這樣的傾向……我現在祈求的，就是要有勇氣斬草除根！

或許是社會輿論、家族壓力，使柴可夫斯基誤認性向可藉由與異性結合得到解決，長年被罪惡感纏繞的桎梏，迫使他簽下沉重婚約，結果想脫去自己逼自己穿戴的腳鐐手銬，還得付出巨大代價。而且，可憐之人不只有他，還有為千夫所指的蜜柳可娃，她的後半生長住精神病院，在音樂史的牆上留了一塊斑駁淒涼。

## 《悲愴》遺音，無奈轉身的背影

　　結束婚姻的柴可夫斯基，繼續在紙筆背後和梅克夫人維繫跨性別的情誼。他們談心、訴情，以永遠當作這段關係的保存期。未料，1890 年，梅克夫人倏以「別忘記我……偶爾也得想起我！」的隻字片語，斷絕與作曲家往來，讓柴可夫斯基情感上深受傷害[7]。據莫德斯特憶述：「哥哥被一種未知的鬼魂占有，那焦慮的魂魄驅使著他的生活，陰沉、焦躁又絕望！」之後，柴可夫斯基開始以一種決絕的方式生活。他一反內向安靜的個性四處巡演，甚至跋山涉水遠赴美國，似乎刻意要把性命榨乾。與此同時，巨大的失落引領他執筆第六號交響曲《悲愴》。弔詭的是，儘管音樂學家自古及

6　*Eugene Ornegin, Op.24*
7　關於梅克夫人忽然斷絕與柴可夫斯基往來的原因眾說紛紜，大概是與她自身的健康狀況以及家庭施壓有關，畢竟柴可夫斯基是同志的傳言大家時有所聞，部分上流人士對此也有所顧忌。

今不停討論作品與人生有關或無關的辯證，但有些情況卻不得不承認，作品預示人生、人生演繹作品的精確巧合。《悲愴》的原文 *Pathétique* 本來是感情、熱情之意，和悲傷不盡相連，可是命運卻走向中文曲譯之悲愴結局，令人捏把冷汗、不勝唏噓。

1893 年 11 月 6 號以降，只要談到柴可夫斯基的神祕死亡，樂界人士便爭論不休、各自表述，有人維護作曲家的清白聲譽，有人堅持作曲家的真實性情，但凡碰到這個話題，就是哄哄鬧鬧、不歇不停。

經過近一世紀的沸揚，移居新大陸的俄裔音樂學者奧洛娃，在《柴可夫斯基自畫像》一書中，突然揭露一項驚人發現，讓喧囂擾嚷瞬間屏息。那就是，1893 年左右，柴可夫斯基其實是與費爾默公爵的姪兒過從甚密，惱怒的公爵一狀告上沙皇亞歷山大三世。最後沙皇默允，由柴可夫斯基聖彼得堡法學院的同班同學組成陪審團，要求聲勢如虹的音樂明星顧全大局，看在國家和自己的分上服下砒霜了斷，還所有人乾淨與清淨。若果然如此，那一切荒腔走板的感情、矛盾歧異的行徑，就在這份殘酷裡得到了解釋，通曉了邏輯。

柴可夫斯基曾說：

有天人們會發覺，他們試著窺探的，我私密世界裡的想法、感情，以及我終其一生小心翼翼隱藏的每件事，都是那麼難受而悲戚。

假使，柴可夫斯基真的是飲鴆自盡，那毒，必定是不知從何說起的無可奈何，必然是滿天飛舞可畏的云云人語。

 **經典影音推薦**

柴可夫斯基第六號交響曲《悲愴》的經典影音甚
多，喜歡俄系的愛樂朋友，可聆賞俄國指揮家葛
濟夫指揮「馬林斯基樂團」2010年於巴黎普萊耶
廳錄製之版本。這張錄影灰暗裡帶著閃閃光華，
深具柴可夫斯基音樂的獨特屬性。

DVD 編號：MAR 0513

# 未竟的茉莉之歌
## 訴不完唱不盡的《杜蘭朵》

在奧地利維也納實地取景拍攝的電影「不可能的任務：失控國度」，是這系列電影的第五部，也是聞名全球的帥氣男星湯姆‧克魯斯再次開出亮麗票房的精采動作片。千鈞一髮的逃脫、諜對諜的緊張情節、恐怖組織的暗殺策畫……等，在在吸引影迷目光，也引發網路上的熱烈討論。其中，歌劇院裡頭的對峙場面尤其緊扣觀眾情緒，不只因為主角阿湯哥在裝置布幕間不顧性命躍上躍下，拿起低音長笛改造的犀利長槍遠射奧國總理令人倒抽冷氣，更重要的是，舞台上正上演的歌劇《杜蘭朵公主》[1]的主題曲〈公主徹夜未眠〉[2]，和驚險的劇情相互輝映，加深了影像的現實感。這個編排想必讓許多歌劇迷看之莞爾，因為杜蘭朵公主本人殺戮時的心狠手辣，絲毫不遜於電影中的打打殺殺，在爬梳義大利作曲家普契尼的生命與感情前，請先掃掃 QR Code，體驗失控國度裡的杜蘭朵。

「失控國度」精彩片段

## 男人情四處留，女人心海底針

「普契尼家的女僕含冤自殺了！」西元 1909 年初，這個震撼樂壇的消息在義大利傳得哄哄嚷嚷、沸沸揚揚！雖然義大利人早已習慣劇場工作者錯綜複雜的男女關係，但鬧出人命還是頭一回，所以街頭巷尾大家都交耳議論大作曲家的家務事，甚至有好事者逢人便把事件原委說得口沫橫飛，彷若自己就在現場一般。當時的輿論多是同情身亡的女僕朵莉亞，認為她夾在風流的藝術家和苛刻的女主人間必定受盡折磨，才會憤然以服毒自盡證明清白。因此，即使還未驗屍取證，普契尼夫婦受到的責難已如漫天風沙、嗆鼻刺眼，令作曲家難過又難堪。

這對在歌劇界享有高知名度的夫妻之所以會深陷風暴的源頭，要追溯到 6 年前。1903 年的 2 月 25 日，喜愛收藏名車的普契尼，協同當年尚未有夫妻名分的情人埃爾維拉，以及他們的非婚生兒子安東尼奧，趕赴與藝術贊助人卡薩里的晚餐。飯後，普契尼的司機駕駛主人時髦的法國德翁布頓半敞篷車返家途中，由於速度過快衝出道路，車身失控打滑彈起翻覆，埃爾維拉母子爬出車外有驚無

---

1  *Turandot*
2  *Nessun dorma*

險，司機嚴重受傷，普契尼本人則被壓在車底求助無門。幸好，住在車禍現場附近的一位醫生及時伸出援手，將普契尼拉出車體撿回性命。但是車子的重量和高速碰撞時的震盪，依舊造成他右腿脛骨骨折，全身帶有多處挫傷，必須靜養數月才能恢復步行。

更慘的是，醫院救治普契尼時，意外驗出血液裡的糖尿反應，使他得遵循特殊的療養計畫。營養補充之餘還要注意飲食控制，避免感染潰瘍導致截肢。普契尼因為歌劇成就日進斗金，家中原本就雇有傭人幫忙，受傷後身體需要密集照顧，埃爾維拉於是專門安排一名女僕朵莉亞料理先生起居。偏偏這位 24 小時貼身服侍作曲家的女傭，數度被埃爾維拉發現與男主人間的曖昧行徑。她妒火中燒憤怒過頭，竟在沒有證據的情況下，抓著杯弓蛇影訴諸公眾，讓不堪羞辱的朵莉亞含冤莫白、以死自清。

說來諷刺，這場車禍發生時，埃爾維拉還是有夫之婦，她的先生是盧卡地區小有名氣的批發商傑米涅尼。夫妻兩人各自外遇，埃爾維拉帶著與傑米涅尼所生的女兒佛絲卡和普契尼同居，又為單身的普契尼產下一子；傑米涅尼則另結有夫之婦，談著危險的祕密戀情。據說他在普契尼及埃爾維拉那場車禍的隔天，被愛人憤怒的丈夫失手奪命、魂魄歸西。這起殺人事件讓多角關係瞬間變化，也令風流成性的普契尼終生無法脫離埃爾維拉的感情黏著。

　　本來，他與埃爾維拉間雖有孩子，但毫無實際婚姻約束，精神上自由自在，還能時常與其他女子調情，玩你追我逐的邊緣遊戲。可是傑米涅尼過世後，埃爾維拉積極要求結婚，就算普契尼心有猶豫也難以閃躲。畢竟埃爾維拉為了自己犧牲家庭、背負罵名，20 年來陪他經歷事業起伏，外界更已視埃爾維拉為普契尼之妻。

　　人的心理變化幽微奇異。埃爾維拉沒有正式嫁給普契尼前，早明白他處處留情，和多位歌劇女伶都有非比尋常的聯繫，不過為了大局甘願忍耐，寧可委屈也不張揚。然而和普契尼修成正果後，情人眼裡容不下一顆沙粒，莫名其妙對自己安排近身照料丈夫的朵莉亞疑神疑鬼，還無情的將她逼入絕境，似是要把多年來普契尼風流的債帳一次結清，遷怒無辜在所不惜。

　　普契尼和埃爾維拉為朵莉亞的事數次爭吵後，受不了紛擾的作

曲家為求耳根清靜，離開盧卡的別墅前往羅馬透氣，埃爾維拉則負氣跑去米蘭散心。任性的兩人完全料想不到，感情祭台上的朵莉亞面對女主人公開的控訴，會用激烈的飲毒回敬。因為攸關人命，普契尼夫妻速速被檢調召回，相關單位也對朵莉亞的遺體進行剖驗。

當時，驗屍解剖的法醫認識普契尼，也知道他和埃爾維拉婚姻的始末，內心對這件慘事五味雜陳，更祈禱埃爾維拉沒有冤枉解剖檯上的年輕女子。無奈，科學的結果證明朵莉亞的處女之身，誹謗致死的惡名自此和埃爾維拉形影不離。沉重的罪惡感亦縈繞普契尼心底，讓他無意工作，每夜闔眼都見到朵莉亞的可憐身影。

朵莉亞的母親與兄弟堅持對作曲家夫婦提出告訴，一審法庭也做出了拘役和罰金的判決。由於整起事件實在鬧得滿城風雨、顏面無光，因而還未上訴，普契尼就提出 12,000 里拉天價的庭外和解。但是，即使法律上勉強靠金錢彌平，他與埃爾維拉的情感卻扭曲變形，連兒子都怪爸爸平時貪好女色對母親心態所造成的傷害。車禍腳傷的後遺症、家庭崩毀的暴風雨……，普契尼不能理解，自己原本順遂的青春，如何淪落成這般失速的中年？

普契尼的故鄉盧卡是高級橄欖油的產地,他至米蘭求學時,還經常請母親寄盧卡的橄欖油給他沾麵包享用。

## 有媽的孩子像個寶,童年時光的單純美好

　　時光倒流半世紀,陽光普照的托斯卡尼小城盧卡,在 1858 年底迎來了歌劇天王威爾第的傳人,就是日後以《波希米亞人》[3]、《托斯卡》[4]、《蝴蝶夫人》[5]、《杜蘭朵公主》 ……等名劇耀眼樂池的普契尼。他誕生於盧卡的音樂世家,自高祖父起,在當地的聖瑪汀諾教堂服務超過 125 年,對該城的音樂發展貢獻卓著。按照盧卡教會管風琴師世襲的傳統,普契尼應該要承繼的是父親米歇爾的衣缽,無奈米歇爾過世時兒子未滿 6 歲,根本不可能擔綱聖務。於是盧卡的市議會幾經討論,決定先聘用普契尼的舅舅,也是知名音樂老師的弗圖納托·馬吉代班,同時給予普契尼完整的音樂訓練,

---

3　*La Bohème*
4　*Tosca*
5　*Madama Butterfly*

盼望為聖瑪汀諾教堂培植下一代的樂師接班人。

　　普契尼有一位堅毅的母親，她的名字叫阿碧娜‧馬吉。儘管在缺乏豐沛資源的情形下必須獨力養大小孩，但她相信自己，也相信孩子的能力，對立基人一生方向的教育毫不馬虎。雖然盧卡市議會指派她的親弟弟為兒子家教，弗圖納托的教導方式卻讓阿碧娜深感憂慮。不知是否是至親長輩的緣故，弗圖納托在課堂上極度嚴厲，不僅將踹踢小腿脛骨當作唱音失準的懲罰[6]，還常常情緒失控，口出惡言怒罵小朋友欠缺天分、反應遲緩。無論幼小的普契尼怎樣努力，都得不到舅舅的肯定。

　　童年時的學習經驗影響成年後的人格特質，阿碧娜對充斥肢體和言語暴力的教學，看在眼裡、憂在心底，她無法忍受弟弟的高傲姿態，更不願孩子複製這樣的行為模式。所以舅甥的課程開始沒多久，阿碧娜便強勢把普契尼轉交給先夫的學生安傑洛尼，希望兒子在他敦厚的調教下，能重拾對音樂的興趣與信心。

　　在安傑洛尼溫暖悉心的調教下，普契尼潛能全開，除了與同年齡層的小男孩一起進入教會的唱詩班磨練歌藝外，還以卓絕的管風琴技巧，彈遍包括家鄉盧卡在內附近大小城鎮的各個教會。16 歲那年，他以優異的成績考上帕齊尼音樂院，準備畢業後回歸接掌父親

在聖瑪汀諾教堂的樂師之職，成為普契尼家族在該教堂的第五代傳人。可是，上蒼並不如此執導他的人生。這位擁有絕妙天賦的年輕人將有另一番機遇，讓他窺見世界、一展鴻圖。

## 比薩的《阿伊達》與米蘭的《女妖》

　　愛樂人對音樂之父巴哈為了一睹管風琴大師萊因肯的風采，徒步 100 多公里路往返漢堡與盧恩堡間的故事必不陌生。當年仍是窮學生的巴哈一文不名、衣衫襤褸，不過為了熱愛的事物可以長途跋涉，餐風露宿、甘之如飴，最後成就他在音樂史上的不朽地位。

### 比薩的《阿伊達》

　　這樣勵志的故事普契尼也有一則。他 17 歲的時候，比薩新劇院的新樂季要上演威爾第的歌劇《阿伊達》[7]。原本盧卡當地的行政單位想給民眾方便，許諾將以鐵道專車接送欲前去比薩賞劇的劇迷。不料專車臨時取消，兩地 20 多公里的遠距，使許多盧卡觀眾意願頓消、無心再往。那時普契尼正值青春，對音樂，尤其是歌劇

---

6　舅舅在課堂上因為普契尼唱音不準，就踹踢他小腿脛骨一事，為他的音樂人生留下不小陰影。根據普契尼成年後的憶述，他偶有要想音高前，必須先回想脛骨疼痛感的慣性，可見暴力教學所留下的後座力不可小覷。
7　*Aida*

懷抱熱情，而且威爾第的劇碼含金量極高，看之聽之就能對聲響及舞台生出另一番體悟，是樂壇後輩嚮往學習的指標。青年人興致昂揚體力佳，三兩好友便能為阿伊達的美麗結伴成行，距離絕不會是親近名劇的藩籬。

果然，《阿伊達》的魅力橫掃比薩，舞台的絢麗、恢弘的氣勢、厚實的旋律皆令普契尼驚豔不已。這場演出所帶來的震撼，超越以往他在盧卡聽的任何音樂會，彷彿是瞬間為學習的旅程打開一扇嶄新窗戶，讓他望見更寬更遠的路途。普契尼是教會音樂世家長大的孩子，舉凡各種聖樂裡的合唱、獨唱都難不倒他，基礎的理論訓練更是深厚扎實。21 歲帕齊尼音樂院畢業的時候，他已經能獨立創作整部彌撒，是非常優秀的教會音樂家。盧卡市議會對多年支付普契尼學雜費的投資甚為滿意，期待他畢業後立即回饋鄉里，和歷代的普契尼們一樣，為盧卡的音樂環境深耕貢獻。然而市議會沒有料到的是，被威爾第歌劇魔法吸引的年輕人心智大開，一刻都無法再待在小城盧卡。他不想走先人的老路，他想去澆灌威爾第藝術成就的城市米蘭，親自領受那些最迷人，也最艱難的音樂洗禮。

普契尼的決定讓盧卡市議會跌破眼鏡，不以為然之餘，也不願再撥發贊助款項。他們要普契尼知難而退，明白開銷龐大的繁華榮城不是他該去的地方。正當普契尼過關斬將考進米蘭音樂院卻為錢

**音樂影片欣賞**

**美麗的阿伊達**

請欣賞讓普契尼立下留學米蘭志向的名劇,威爾第《阿伊達》當中的名篇〈美麗的阿伊達〉（*Celeste Aida*）。這個版本是義大利歌王帕華洛帝1984年在維也納國家歌劇院的精采詮釋。當年帕華洛帝正值嗓音最高峰,歌聲醇厚嘹亮,一開口就令人神往。

煩惱之際，他眼光長遠的母親阿碧娜力挺兒子，認為有才幹的年輕人本該更上層樓，到大地方去磨練大格局。於是，阿碧娜想方設法四處奔波，最後終於覓得瑪格麗塔女王獎學金，以及遠親切盧醫師的資助，替愛子籌得前進米蘭的學費，一圓小城青年的奢華夢想。

## 米蘭的《女妖》

義大利歌劇界有一個特殊的文化現象，就是左右市場的除劇作家、歌唱家、劇院經理人外，樂譜出版商的地位亦舉足輕重。這些出版商的創辦人或營運者，具備專業的樂譜知識、超凡的音樂素養，有些甚至幾代世襲，既坐擁充沛資金，又積累豐富市場分析的經驗。他們懂得布局長線，一方面顧好名聲已經穩固的劇場王牌，一方面辦活動、辦比賽，挖掘有潛力的新人，使自己的生意源源不絕，也延續歌劇藝術的世代接銜。

普契尼米蘭音樂院畢業前夕，知名的樂譜出版商松頌涅大舉開辦「獨幕歌劇創作大賽」，優勝者除可獲頒豐厚獎金外，還能在米蘭公演得獎作品，是讓音樂圈看見自己的大好良機。因此，放膽一試的普契尼與詩人豐塔納合作，以法國作家阿爾方斯・卡爾的短篇小說《女妖》[8]入劇，盼望拿下登上劇院舞台的首張門票。

---

8  *Les Willis*，歌劇名為 *Le Villi*

 音樂影片欣賞

出版商松頌涅所舉辦的「獨幕歌劇創作大賽」，
是當時義大利歌劇界的選秀指標，也為歌劇的傳
承留下許多重要作品。舉例來說，經典電影「教
父」第三集的最末，艾爾‧帕西諾飾演的第二代
教父麥可‧柯里昂回顧自己一生時，配樂即選自
馬斯康尼 1889 年在「獨幕歌劇創作大賽」脫穎而
出的《鄉間騎士》（*Cavalleria rusticana*）。馬斯康
尼是麵包師之子，放棄克紹箕裘的麵包工坊至米
蘭音樂院就讀，曾和普契尼當室友。由於對學校
制式的教學方法不滿，馬斯康尼在米蘭音樂院讀
了兩年便休學，藉「獨幕歌劇創作大賽」步上創
作之路。請掃描 QR code，欣賞《鄉間騎士》的
間奏曲（*Intermezzo*）被運用在電影「教父」中的
感動。

「教父 3」

可惜事與願違，對自己信心滿滿的普契尼在大賽徵選中挫敗了。失望的他內心沮喪，以為歌劇夢碎，音樂院畢業後就必須返鄉盧卡，認分當個小教會的管風琴師。相對普契尼的悲觀，與他一同名落孫山的詩人豐塔納可不這麼想。不服輸的他積極尋覓賽事外的可能，動用各方人脈，邀請到另一位出版商人朱里歐・黎科第至米蘭的藝文贊助者薩拉家中，聽普契尼自彈自唱《女妖》的精華歌曲，爭取黎科第的青睞。黎科第是出版家族的第三代傳人，他的祖父和父親靠著神準眼光，為公司簽下一齣又一齣利潤可觀的劇目。舉凡歌劇圈赫赫有名的羅西尼、董尼采第、威爾第……等，都與黎科第出版公司密切往來。朱里歐・黎科第耳濡目染，挑潛力股的能力也是一流。他聽了《女妖》片段後，立刻輸予金援，讓這部歌劇於 1884 年 5 月 31 日粉墨登場。

## 柳兒之歌，以音樂記得妳的好

歌劇《女妖》在米蘭的渥梅劇院獲得出乎意料的成功，普契尼在首演當晚被觀眾的掌聲呼喚到台前謝幕高達 18 次，預計演出的場次也因門票售罄往上加開。對初出茅廬的作曲家而言，好的開始是成功的一半，這是巨大的榮耀、燦爛的開端！不過，世事總是禍福相倚、哀歡相生。沉浸在《女妖》帶來的狂喜不到兩個月的普契尼，竟駭然墜入母親棄世的悲傷中。普契尼 5 歲多失怙，父親的面

容遙遠模糊,唯有母親是不曾離開的守護,一路支持兒子的情感與事業。他們是彼此的全部,因而普契尼根本無法接受這突如其來的殘忍事實,沉溺悽愴難以平復。

就是在這年,對生命消逝的困惑,以及對感情失落的惘然,讓他踏入和批發商之妻埃爾維拉的畸戀裡。婚外情的纏繞糾葛一陷便是數十寒暑,學不會情緒管理的兩人,還為此斷送朵莉亞的性命。這樁慘事影響了普契尼的工作進度,更腐蝕了他的健康。雖然 1909年女僕自殺事件後,普契尼仍接連產出歌劇《西部女郎》[9]、《燕子》[10],和《三聯劇》[11],但揮之不去的陰霾時時縈繞作曲家心頭,如令人震顫的暗夜噩夢。

1920 年,正為尋覓新歌劇素材的普契尼,在曾駐中國的外交官好友卡西莫男爵那兒聽聞一只音樂盒的旋律,這段旋律就是華人世界人人能哼唱的〈茉莉花〉。與此同年,他的劇作家友人席莫尼和阿達米又提議合作歌劇《杜蘭朵公主》,於是花火碰撞,有著東方情調的〈茉莉花〉,便自然而然被織入《杜蘭朵》的音樂裡,成為濃烈豔麗的公主主題。

---

9　*La Fanciulla del West, 1910*
10　*La Rondine, 1917*
11　*Il trittico, 1918*

這齣歌劇講述的是花容月貌的杜蘭朵公主，為了祖先樓玲公主被外族虜殺的舊恨，利用三道奇險謎題報復異族的故事。若參與猜謎的王子連過三關，就可以娶公主回朝，但是只要答錯一題，項上人頭立即不保。正當猜謎競賽如火如荼進行的時刻，戰敗流亡的韃靼國王帖木兒在女僕柳兒的解救下逃到北京城，與失散的兒子卡拉夫相認。未料，原本欣慰的父子重逢，因卡拉夫王子堅持要挑戰杜蘭朵的謎題風雲變色。驕縱的公主不守信諾，在卡拉夫一連講中三個答案後反悔不嫁，所以卡拉夫王子反制，要求公主隔日天亮前找出自己的名字（是的，直至三道題目猜完，公主都不知道這位厲害王子的姓名究竟為何？），找得出就可隨她，找不出就得守信。正因如此，知曉王子尊名的柳兒成了犧牲品，在公主刑求下為能守住王子姓名取刀自盡，以生命表明對主人的忠心。

古往今來，許多音樂學者認為，普契尼是藉柳兒悼念朵莉亞，將朵莉亞的好，透過幾闋淒美旋律留在世間。特別是普契尼擱筆柳兒自殺的情節後，本身也因喉癌手術的併發症撒手人寰，既留下 36 頁未能竟全的茉莉之歌，亦留給世人無限的餘思遐想。

儘管各方的穿鑿附會未必能視作朵莉亞等於柳兒的證據，但可以確定的是印象和影像性的模擬與再現，本來就時常出現在藝術創作的過程中，而她們兩者身為忠誠奴僕的特質，恰巧在普契尼的生

命和創作裡無痕交疊。是潛意識或有意識，其實已無甚重要，因為隨著時光挪移，舞台上只會留下藝術的聲音。

## 祕密情人的真相

然而，令愛樂人瞠目結舌的事還在後頭！當義大利導演本威努迪 2007 年為拍攝電影「普契尼的祕密情人」尋訪盧卡時，意外從普契尼的非婚生孫女口中，問出 1909 年前後普契尼地下情的真正對象。原來，朵莉亞只是男主人和自己堂姊妹茱莉亞間的信差，那些她被埃爾維拉誤會的詭異舉止，都是按作曲家吩咐隱瞞他婚外情的障眼法。茱莉亞曾為普契尼產下一名男嬰，普契尼生前亦按月給這對母子生活費。他的荒唐犧牲了一個善良無辜的生命，難怪終生的愧悔無止無盡，就算匿藏著這個祕密再與埃爾維拉重修破鏡，恐怕也只是拖著空心應付媒體。

## 無可彌補的結局

我們現今在歌劇院欣賞的《杜蘭朵公主》有著皆大歡喜的結局。這個結局是普契尼過世後，劇作家阿法諾根據遺稿完成的補述。可惜這份耗神的續寫，並沒有受到普契尼的好朋友，也是當時義大利歌劇界指揮天王托斯卡尼尼的肯定。因而 1926 年 4 月 25 日

《杜蘭朵》在史卡拉歌劇院首演時，才唱到柳兒殞命，托斯卡尼尼就將指揮棒擱下，轉身對觀眾說：「大師譜寫至此便遺世遠行，所以今天我們就演到這裡吧！」補述的結局明天再議。阿法諾完全是一片真心換來掃興的不領情。

或許，阿法諾根本無需費力綴補結局，他只要在大師已完成的遺譜後面，讓台上飄下白茫大雪，暗訴朵莉亞的冤屈，覆蓋柳兒的衷情。如此也可以昇華幽暗難解的抑鬱，稀釋千絲萬縷的愁緒。正如《紅樓夢》裡賈寶玉看破紅塵的遠行，再濃的愛恨嗔痴、七情六慾，最終都要化作無欲無求，無悲無喜。

 **音樂影片欣賞**

普契尼為柳兒在歌劇中所寫的〈主人啊！請聽我言！〉（*Signore, ascolta!*），聽之使人鼻酸。請聆賞加泰隆尼亞女高音卡芭葉的詮釋。卡芭葉的音色綿長纖細，又不失寬廣扎實，她演繹的柳兒，錄音史上少有歌唱家能平起平坐。請拉到以下連結的 25 分 31 秒到 28 分 10 秒間靜聽。（此連結手機無法聆聽，請使用電腦欣賞。）

https://goo.gl/wcXMCR

 **經典錄音推薦**

印度指揮家祖賓・梅塔指揮「倫敦愛樂管絃樂
團」，與澳大利亞女高音蘇莎蘭、加泰隆尼亞女
高音卡芭葉，以及義大利男高音帕華洛帝……等
於 1973 年所錄製的版本，這個版本古往今來尚無
其他卡司能出其右，絕對值得珍藏。

CD 編號：DECCA 478 7815DX3

# 愛的承諾、一世一生
## 西貝流士的冰雪情緣

　　翻開音樂家的生命圖譜，就如同看見真實人生的愛恨嗔痴，順遂平穩時少，迂迴顛簸時多，僅有福報深厚之人能享受名利雙收、富貴榮華。在愛情世界裡更是如此，放眼音樂家的感情生活，貝多芬的坎坷、威爾第的喪偶、姚阿幸的離異……，真正能夫妻同心，「執子之手、與子偕老」的又有幾人？北歐作曲家西貝流士便是這樣令人妒羨的幸運兒！他與妻子艾諾·亞納菲特結縭 65 年，兒孫滿堂，91 歲在妻子陪伴下安詳辭世，擁有圓滿一生。

　　1890 年秋天，赫爾辛基火車站的月台上來來去去分離聚首的人們，有人擁抱、有人揮手，一如往常忙碌喧鬧。這時，一位五官深邃、優雅美麗的女孩輕盈穿越人群，從容蹬上列車，準備結束開心的赫爾辛基之旅。正當她抬頭尋找座位的當下，眼前的景象嚇了她一大跳！色彩繽紛、香氣四溢的花朵布滿整節車廂，幾天前才求

亞納菲特將軍統領的地域
集中在芬蘭的西海岸。

婚的男朋友英俊挺拔現身花海，再次對她許下一生一世的承諾。從3年前的相識、互有好感，到今夏戀情的迅速升溫，其間的曲曲折折，只為等待這一刻深情相擁，炙熱的兩顆心能強烈感受彼此的脈動……。這浪漫滿屋的不是電視劇，而是芬蘭作曲家西貝流士與妻子艾諾的青春回憶。

## 最初的怦然心動

　　西貝流士在赫爾辛基讀音樂院時期，結識了和自己一樣放棄法律、專注習樂的學弟阿瑪斯・亞納菲特，由於兩人類似的心路轉折，很快就意氣相投，成為無話不談的好朋友。阿瑪斯系出名門，是芬蘭赫赫有名的大將軍亞納菲特的兒子。亞納菲特將軍曾參與俄

土戰爭，也曾統領芬蘭的米凱利、庫奧皮奧等地域，1888 年後管理波的尼亞灣沿岸，在瓦薩與托特松德坐擁別墅房產。不過，亞納菲特家族最為人稱道的並不是顯赫的背景，而是推動芬蘭文化的不遺餘力。在芬蘭連續被瑞典、俄羅斯殖民的過程裡，他們運用資源及影響力，確保芬蘭語言的留存和傳遞 [1]。

因為個性相合，阿瑪斯邀請西貝流士至家中作客。對一位海門林納鄉野林間長大的青年而言，將軍家的堂皇體面他難以想見，動身前內心惶惶惴惴忐忑不安。果然，亞納菲特將軍肅穆莊嚴，氣勢凌駕眾人之上，阿瑪斯的兄弟也各個是菁英，在寫作、翻譯、繪畫、教育等領域各有所長，使西貝流士心生敬畏。幸好，富而好禮之家從不讓人自慚形穢，他們溫厚的待客態度化解了西貝流士的緊張，讓他輕鬆自然的開懷說笑，還為主人彈琴獻曲。俐落的鋼琴聲將客廳的氣氛炒得熱鬧無比，引起阿瑪斯的小妹艾諾的好奇，於是原本自顧自躲在閨房的她翩然現身，害西貝流士緊張錯音，殊不知這四目交會的瞥然，已經注定今生相守的情意。

## 勇敢追求真愛的將軍之女

然而，與艾諾的曖昧並沒有使西貝流士立刻展開追求。一方面，艾諾是將軍之女，一般平民膽敢高攀？另一方面，當時的西貝

流士風流倜儻、才氣縱橫，是音樂學院的大紅人，走到哪裡都受年輕女孩歡迎，艾諾絕非心中唯一；再一方面，他全心投入音樂的學習，雙修作曲和小提琴，並且打算畢業後前往西歐深造，未來的規劃使他忙碌，也令他無心認定一段感情。正因如此，西貝流士從認識艾諾，到拿下芬蘭國家獎學金赴柏林留學的這段時間與她若即若離，以普通朋友的方式相待，也毫無特別聯繫。這樣的隨興讓艾諾很不是滋味，她本身也是追求者眾的才女，感情世界自由來去，怎可任憑西貝流士左右大局？所以，當西貝流士 1890 年夏天從柏林回芬蘭度暑假，再次造訪位於瓦薩的亞納菲特宅邸時，艾諾鼓起勇氣向他表白，吐訴自己隱藏的真心。

這突如其來的告白西貝流士受寵若驚，加上海外求學的過程不如預期順利，艾諾的勇敢反而讓他正視自己的軟弱，敞開胸懷接受這位開朗女子的篤定。下決心後，西貝流士在 9 月 29 日赫爾辛基的一場音樂會結束，準備再赴維也納念書前向艾諾求婚，離別時又包下整節火車車廂綴飾花海，上演濃情密意聚散依依，這不只是音樂史的浪漫極致，更令世間男子望塵莫及。

---

1 芬蘭自 12 世紀起為瑞典統治，19 世紀初又被帝俄接管，在一連串殖民制轄中曲蜒勉力發展自己的語言文化，到 1917 年俄國十月革命後才正式宣布獨立，開始漸擁實質的國族歸屬。而亞納菲特家族在此間扮演重要角色，他們募資、辦報，甚至暗中支持一些祕密的政治行動。

## 一曲贏得岳父心

不過，想娶艾諾可沒那麼容易！特別是西貝流士留學生涯的第二年，從柏林轉學維也納後依舊表現平平，還因大量社交暢飲把錢花個精光，最後靠典當衣物勉強換取船票回家。這樣窩囊的歸鄉別說臉上無光，亞納菲特將軍想當然耳絕不會把女兒下嫁。為了讓將軍點頭，也為了證明自己有養家的能力，西貝流士收起玩心認真打拚，他四處兼課，教鋼琴教小提琴，希望重整頹圮形象。此外，對已經著手的，根據芬蘭史詩《卡列瓦拉》創作之《庫列弗交響曲》[2] 譜寫進度積極掌控，冀盼作品的成功達到將軍的期許。

其實，西貝流士選《卡列瓦拉》為題相當聰明（庫列弗即是《卡列瓦拉》中的悲劇人物），一來它正中長年提倡芬蘭文化的將軍下懷，二來將軍千金「艾諾」[3] 的名字，就是取自《卡列瓦拉》裡的剛烈女角，因而《庫列弗交響曲》眾所矚目，也是西貝流士為愛情承諾的奮力一搏。

很幸運的，《庫列弗交響曲》1892 年 4 月 28 日首演後，獲得火山爆發式的掌聲，無論是歌唱家、樂團團員，或者觀眾，都一面倒的讚美西貝流士年輕有為。這個結果除歸功作曲家的實力外，與芬蘭人熱切追求國家文化的認同密不可分。西貝流士搭上民族主義

的潮流，以芬蘭元素入樂的做法，襯托他鮮明的創作性格，亦是他娶得美嬌娘的密技。

## 為全家守護的「艾諾拉」

西貝流士和艾諾在《庫列弗交響曲》的風光下完成終身大事，也陸續生下可愛的女兒。如同所有世間夫妻，月月年年的柴米油鹽難免口角摩擦，再夢幻的愛侶仍敵不過平常日常。艾諾與西貝流士爭執的理由多緊扣用錢習慣和飲酒問題，賺得多花得快的西貝流士戒不了痛快豪飲，往往左手進帳右手就喝光，讓艾諾對生活缺乏安全感，更擔憂丈夫的健康 [4]。這也是為何當西元 1903 年 7 月西貝流士繼承大舅舅阿克薩爾部分遺產時，艾諾堅持不留現金，要在耶爾文佩購地蓋屋的原因。

事實上，西貝流士大舅舅留贈的遺產數字，和艾諾看上的地產價格相去甚遠。但經常酩酊大醉的作曲家終歸是愛妻一族，太太的

---

2　*Kullervo, Op.7*

3　「艾諾」是芬蘭史詩《卡列瓦拉》中一位剛烈女子之名，意為「唯一的女兒」。亞納菲特將軍用這個名字為愛女取名後，「艾諾」大為盛行，根據芬蘭人口普查中心的資料，至 2008 年止，已有超過 6 萬名女子被命名為艾諾，可見該名字在芬蘭人心目中的特殊地位。

4　西貝流士自認身強體健，即使年輕時得過結石、耳鳴，依舊好酒、雪茄不離身，直至 1907 年被診斷罹患喉癌，才戒菸戒酒心生警惕。可是，喉癌手術成功後，恢復良好的作曲家又繼續強灌豪飲、吞雲吐霧，一派自在瀟灑，活得又久又長。不像比才和普契尼，過不了喉關一命歸西。

願望，除戒酒外，他都盡力滿足。因此，在不確定能否按月還款的情形下，西貝流士硬著頭皮買了土地，還聘請芬蘭著名的建築師松克製圖蓋屋，費用之龐大使他入不敷出。

這一年，西貝流士手邊最重要的作品是《D 小調小提琴協奏曲》[5]，對放棄成為小提琴演奏家轉攻作曲領域的西貝流士而言，這首協奏曲本來是音樂夢境的理想國，可是買了土地後，立刻變成支撐現實的支票簿。急需裝潢費的西貝流士等不及協奏曲的原題獻者——德國小提琴家布爾梅斯特抵達芬蘭，就匆匆調度小提琴教師諾瓦切克倉促上陣，雖然急就章換取了現金，首演卻沒有獲得好評，還傷害了與布爾梅斯特之間的感情。

儘管為籌款一波三折，以愛妻命名的新屋「艾諾拉」[6]竣工後，的確賜予一家 8 口安定的歸屬。就算西貝流士在外地工作，也無需為了移徙而奔波。這幢位於圖蘇拉湖畔的房舍是穩定家庭的核心，更是他們生命財產的守護，宛若母親的心房，永遠為孩子看顧。

在西貝流士與艾諾近世紀的人生中，唯有第一次世界大戰期間因蘇聯紅軍對耶爾文佩的搜查管轄不得不暫時搬家。戰後威脅解除，回歸艾諾拉的夫妻再也不曾離開這片森林圍繞的世外桃源。西貝流士由於創作上的高成就，在此安享芬蘭政府的月俸直至天年；

艾諾則種菜養花，扮演丈夫的後盾、孩子的支柱，盡心走完上天交付的道路。西元 1957 和 1969 年，西貝流士與艾諾分別以 91 及 97 歲高齡遺世，他們的女兒將牽手偕老的父母合葬在房子側邊的北歐冷杉下，安詳長眠。

1972 年，艾諾拉正式收歸芬蘭政府，以古蹟規格修繕保護，亦以博物館之名供世人駐足瞻仰。

愛的承諾，一世一生。這段浪漫的冰雪情緣，或許還要相約無數來生。

---

5　*Violin Concerto in D Minor, Op.47*

6　艾諾拉是西貝流士家庭堅實的庇護所，西貝流士還在人世時，20 世紀許多重要的音樂人，包括指揮家卡拉揚等都曾造訪此地。若是想來一趟北歐音樂之旅，這幢位於圖蘇拉湖畔的靜謐房舍必不可錯過。

 **音樂影片欣賞**

西貝流士與艾諾之間並不是政治婚姻，但兩人的
結合，的確讓芬蘭的政經文化融成一體。請欣賞
西貝流士傳唱世界的民族精神指標《芬蘭頌》
（*Finlandia, Op.26*），這個版本是由西貝流士生
前就經常演出他歌樂作品的芬蘭低男中音博里演
繹，唱詞的作者是芬蘭詩人柯斯肯涅米，歌詞譯
文如下。

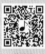
芬蘭頌

## 《芬蘭頌》

看啊！親愛的芬蘭！晨曦拂曉！

可怕的黑夜已經過去，

早晨的雲雀正在光亮中嬉戲，

彷若天堂之巔也為此歡喜。

暗沉的陰影已為朝陽褪去，

啊！親愛的國家！我們正迎向黎明！

喔！親愛的芬蘭！昂首遠望！

我們心裡繚繞美好回憶，

喔！親愛的芬蘭！請告訴全世界，

我們已脫離奴役，

也無妥霸權侵襲。

晨曦已然拂曉！我親愛的芬蘭！

工作篇

# 堅持、反應，加眼光

# 窮小子梨園翻身
## 董尼采第的危機處理

　　「危機就是轉機！」這句話人人耳熟能詳，但真正遇到時空局勢緊迫盯人的當下，能沉著以對、冷靜處理之輩如鳳毛麟角。大部分的時候，泰山崩塌、夾尾竄逃以保小命，面色不改實不容易，極少的機率能印證危機——就是轉機。不過，在 19 世紀初葉的義大利，卻有一個真實故事鼓舞人心，它發生在貧窮出身的義大利歌劇作曲家董尼采第身上，也是讓董尼采第躍登華麗舞台的關鍵轉折。這位音樂人，究竟有什麼樣的經歷和本領，將危機，轉成奇蹟？

　　嘉年華樂季是義大利歌劇院極重要的節典，歌劇院會為推出劇碼尋覓一些新人，是年輕作曲家嶄露頭角的絕佳時機，許多胸懷大志的青年都在此刻摩拳擦掌，希冀鎂光燈下大展鴻圖。西元 1821 跨 1822 年的嘉年華季裡，初出茅廬，23 歲的董尼采第也擠在羅馬阿根廷劇院一群音樂家中，等待自己的新作《格拉納達的祆教徒》[1]登

董尼采第兒時成長的地下室，在今天貝加莫城，西塔‧阿塔半山腰上的博爾戈卡納雷街 14 號。

場。他既興奮雀躍，又忐忑不安，這份恩師邁爾轉讓給自己的合約蘊含著關愛與期待，深重的情感使董尼采第全力以赴、不敢辜負。

## 地下室長大的窮小孩

董尼采第的出身極為貧苦，他的父母沒有家世傳承，也沒有特殊技能，只能靠打零工維生，一家七口就委身在一小間當時義大利人飼養家禽牲畜的地下室，忍受著不見天日、陰暗潮濕的生活。董尼采第排行老五，原本他應該追隨兄長的腳步投身軍旅、減輕家計，但對知識的渴望以及對音樂的嚮往讓他不顧父母反對，留在家鄉貝加莫城內的聖瑪麗亞大教堂向樂長邁爾學習，期許自己能藉教育翻身，走出不同的生命道路。

---

1　*Zoraida di Granata*

在 20 世紀教育普及、廣設學校前，教會就是西方世界保存與傳播知能之所在，音樂的承遞尤其如此。1802 年，兼具神學和音樂背景的巴伐利亞作曲家邁爾遷抵貝加莫，大刀闊斧重整遭拿破崙戰事毀壞的人才培植、聖樂體制。[2] 貝加莫本為文藝復興古城，「威尼斯樂派」[3] 的影響讓其在合唱藝術領域聲名遠播。因此當邁爾向當地仕紳賢達提出欲在聖瑪麗亞大教堂開辦「慈善音樂學校」（現更名為董尼采第高等音樂院），孕育青青學子的構想時，大家有錢出錢、有力出力，短時間便得到支持奧援。1806 年春天學校落成啟用，為貝加莫[4] 的將來創造宗教服事及音樂教育的雙贏目標。

　　由於慈善音樂學校提供優渥的獎助學金給家境困頓卻有天分的兒童，因而時年 9 歲的董尼采第雀躍報考，希望替自己找到圓夢的窗口。此前，董尼采第曾向略懂音樂知識的姑丈科里尼請益基礎樂理，也稍諳鍵盤彈奏，唯礙於天生嗓音低啞難展歌喉。對教會學校來說，能在唱詩班當職是入學最低門檻，不能引吭者大概難以通過考試。果然，入學考當日，董尼采第一曲唱畢，眾評審委員面面相覷，無法理解方才聽音測驗成績斐然的小男生，為何會有聽唱能力懸殊之歧異？這樣的矛盾情況，使邁爾和其他即將在音樂學校教授不同科別的老師陷入思考泥淖，不知該忍痛割捨董尼采第？亦或破格錄取這位五音不全的燙手山芋？幾經討論後，他們以試讀生的方式應允小男孩入校就讀，給董尼采第 3 個月的觀察期精進歌藝。

## 良師相助、恩比慈父

　　無奈，即使他認真勤勉、上進積極，與生俱來的鴨嗓依舊欲振乏力。第一個 3 個月過去後，慈善音樂學校的學院委員會對董尼采第搖頭嘆息，幸得邁爾力主其優異的作曲成績，才順延他試讀的期限。可是，當第二個、第三個、第四個 3 個月如梭飛逝，邁爾的庇護逐漸失效，沮喪懊惱的董尼采第也只好另想辦法，用自娛娛人的素描興趣報考卡拉拉藝術設計學院，準備音樂學校開除自己時能瀟灑放手、另謀退路。

　　有意思的是，當年與董尼采第同期入學的小男孩歷經這無數磨人的 3 個月後，青春期來報到，無論本來的歌喉如何悠揚動聽，都難逃變低變啞的命運。邁爾見狀立刻把握良機，以樂長身分修改校規，言明歌聲變異者可改攻鍵盤樂器繼續學業，挽回董尼采第差點就要結束的音樂旅途。

---

2　法國大革命後，絕世梟雄拿破崙威勢日升，1796 年起由薩丁尼亞皮埃蒙特步步蠶食，囊吞摩德納公國與威尼斯共和國，建立史上第一個義大利王國。

3　「威尼斯樂派」在音樂上的特點簡單敘述，是指用兩台管風琴、繁複的管絃配置，加上兩個合唱團聲部錯落排列，在具良好迴響的教堂建築內合唱或競唱的一種歌樂表現形式，最初起源於 16 世紀末 17 世紀初的威尼斯，後來對整個音樂界影響深遠。譬如在巴哈的《馬太受難曲》（*Matthäus-Passion, BWV244*）中即可見威尼斯樂派立體聲響的運用。

4　音樂外一章：香氣四溢的伯爵茶中有一調合味道的植物叫佛手柑，學名為 Citrus Bergamia，意即在董尼采第故鄉貝加莫產的小橘子。自古以來，義大利的傳統醫學就喜用佛手柑入藥，治療憂鬱、發炎、食欲方面的疾病，亦有將其製成精油，用以護膚者。

邁爾對董尼采第而言，是慈父，也是嚴師。他是最早將海頓、莫札特、貝多芬的作品介紹至義大利的音樂家之一，亦是聖樂及歌劇雙棲的創作能手。在授課過程中，他給董尼采第全面的視野，要求愛徒快速正確大量習作，養成下筆神準的慣性。邁爾深知唯有如此，才能讓年輕人提早知悉職場瞬息，全備脫離貧困的實力。

　　1811 年 9 月，董尼采第在學期結束的音樂會上初試啼聲，替邁爾寫詞的滑稽劇《小小作曲家》[5] 譜曲。演出中，不擅歌唱的董尼采第所扮演的小作曲家，在舞台上堅定唸唱「我的志向遠大，我的天賦敏捷，我的想像無疆，我的作品亮眼！」聽得人在觀眾席的邁爾激動不已，決定要幫助這個努力的孩子攀登歌劇世界的核心。

　　為了讓董尼采第接受多元文化的洗禮，進而形塑自我風格，在董尼采第從慈善音樂學校畢業時，邁爾就四處募款外加自掏腰包，送他去波隆那求教馬丁尼神父的傳人馬泰伊[6]，深扎對位與賦格的根柢。這趟為期 2 年的留學行，讓董尼采第未滿 20 歲，即擁有同輩作曲家中最完整的學歷，工作機緣隨處可遇。不過，大夢不在咫尺，董尼采第於 1817 年回到貝加莫後，有 4 年的時光事業震盪，不願匆匆將就的他耐住寂寞等待繁華，盼望幸運之神眷顧，歌劇合約停駐。

19 世紀初，義大利的夢幻劇院。誰能在這裡立穩根基，誰就能在歌劇界揚眉吐氣！

## 上天出考題，解答靠機靈

19 世紀初，義大利的夢幻劇院分別為米蘭的史卡拉歌劇院、那不勒斯的聖卡羅歌劇院、羅馬的阿根廷劇院、瓦萊劇院、阿波羅劇院等，他們是兵家必爭之地，彼此之間也暗中較勁。1821 年春天，羅馬阿根廷劇院的經理帕特尼，聘請在歌劇界信譽穩固的邁爾為 1821-1822 跨年的嘉年華樂季創作新劇。此時的邁爾一方面年近耳順，體力大不如前；一方面惦記愛徒，想幫董尼采第找出路，於是在他牽線斡旋下，帕特尼轉和董尼采第簽約，要求年輕劇作家秋天完成歌劇《格拉納達的祆教徒》後親赴羅馬，著手排練、宣傳、

---

5　*Il Piccolo Compositore di Musica*
6　馬丁尼神父是聖方濟修士，也是 18 世紀至為重要的義大利音樂家，門生遍及樂壇，倫敦巴哈和莫札特都曾經請益於他。而他的嫡傳弟子馬泰伊，後來也成為羅西尼與董尼采第的老師。

演出等各項事宜。誰知這紙合約是上天為董尼采第預備的「豪華大禮」，讓他拆箱時頭皮發麻、感激涕零！

　　該年羅馬阿根廷劇院嘉年華季的開季，是以資深劇作家帕齊尼之《埃及的切薩雷》[7]打頭陣，董尼采第之《格拉納達的祆教徒》排在第二輪。依照當時的慣例，歌劇院在同一個樂季裡只會雇用同一批歌唱家，既節省經費又便於彩排。而這季嘉年華的兩位男高音，是苦練而成、為舞台盡心竭力的史畢戈利，以及董尼采第的同鄉──「貝加莫男高音學派」[8]出身，天賦異稟的多伽利。

　　男高音市場本就競爭激烈，讓兩名優秀男高音同台競唱更激發白熱火花。董尼采第在他的新劇中，為史畢戈利譜寫大量唱段，殷殷期盼他的精采表現。未料人算不如天算，史畢戈利在樂季開始演《埃及的切薩雷》時，為了與音域寬廣、歌聲嘹亮的多伽利較量，竟面暴青筋、勉強嘶吼，以致頸動脈爆裂（即醫學上的頸動脈剝離）身亡。那天離《格拉納達的祆教徒》首演不到兩週，多伽利已有其他角色在身，倉皇之間根本不可能找到可以取代史畢戈利的歌者。欲哭無淚的董尼采第本想放棄，但得之不易的機會，卻激勵他提著腦袋勇往直前，不惜大幅度修改整齣歌劇的人物和詠嘆，焦頭爛額間發揮早年邁爾給他的快手鍛鍊，就算冷汗直冒也能準時交稿，絕不讓大好機遇擦身而去。

　　最後，《格拉納達的祆教徒》在 1822 年 1 月 28 日見世。聽聞戲外故事比劇中情節奇險的羅馬觀眾，都不敢相信眼前這位年僅 23 歲的新秀作曲家心理素質之強健、應變速度之敏捷。《羅馬週報》盛讚他的抗壓冷靜是「義大利歌劇的新希望」！資金雄厚的劇場經紀人巴爾巴亞也遞上條件優渥的合約，董尼采第從此搖筆不輟，嘗到鹹魚翻身後的豐裕香甜。

　　有句話說：「危機是生命的常態。」倘若我們能向董尼采第看齊，平時如戰時磨練自己，那麼當考驗降臨，或許也能勇敢迎擊、無畏難題，挺身衝過去，將危機，轉成奇蹟！

---

7　*Cesare in Egitto*
8　19 世紀多位唱遍義大利的男高音，如大衛父子、諾查理、多伽利、魯畢尼……等，無不與貝加莫有地緣或師承關連，這群歌唱家後來被合稱為「貝加莫男高音學派」。

**音樂影片欣賞**

董尼采第 40 歲時受羅西尼之邀前往巴黎發展，那段時期所寫的法語歌劇《聯隊之花》（*La Fille du Régiment*），至今仍是世界各大歌劇院常演的劇碼。其中〈啊！我的朋友，這真是興奮的一日！〉（*Ah! Mes amis, quel jour de fête!*）一曲內的 9 個高音 C，是古今男高音們的極限挑戰，也是歌王帕華洛帝獨得「高音 C 之王」美譽的由來。請各位聽聽，您是否找得到那精湛的 9 個高音 C 在樂曲的什麼地方呢？https://goo.gl/XnzycU（此連結手機無法聆聽，請使用電腦欣賞。）

此外，董尼采第不只會寫歌劇，他的器樂曲也寫得頗具歌唱性，請聽義大利雙簧管演奏家波托拉托和鋼琴家卡拉梅拉詮釋董尼采第寫給雙簧管的〈和緩的行板〉（*Andante sostenuto per oboe e pianoforte*）。

和緩的行板

# 華麗貴公子
## 眼光獨到的孟德爾頌

乘著那歌聲的翅膀，親愛的隨我前往，

去到那恆河的岸旁，最美麗的好地方……

　　這是華語世界合唱團最廣為傳唱的藝術歌曲，舉凡台灣、中國、東南亞，甚至是美國的華人社區、教會唱詩班等，都能聽到這首樂曲。它的旋律飄揚、歌詞優美，彷若領人踏進平靜祥和的夜晚，看著星光、聞著花香，在吟唱和欣賞間沁入夢鄉。而此闋有著高貴氣質的〈乘著歌聲的翅膀〉[1]的作者，正是出生富而好禮家庭的孟德爾頌。得自幼年時期藝文環境的濡染，孟德爾頌才華洋溢，泛通音樂、文學、戲劇與繪畫，品味超凡、目光獨到，能將藝術的不同面向相互結合，激盪絢麗動人的火花。〈乘著歌聲的翅膀〉就是他根據海涅的詩所譜的小品。在一探這位華麗貴公子的故事前，請先賞聆美國女高音芭芭拉・邦尼與澳大利亞鋼琴家帕森斯的晶透演繹。

乘著歌聲的翅膀

## 心想事成，外婆無價的耶誕禮

　　1823 年的耶誕節天氣寒冷、雪花片片，家家戶戶都升起紅色炭火圍爐取暖，柏林街道的樹木也被色彩妝點，四處盈滿節慶氛圍。這天，14 歲的孟德爾頌手舞足蹈去向他的好朋友德弗林安特炫耀他從外婆那兒得來的耶誕禮物。這份寶貝他朝思暮想、日夜牽掛，但從不敢奢望它會真的出現在眼前。德弗林安特小心翼翼接過孟德爾頌的禮物一看，不解的暗想：「這不是柴爾特老師幾年來時不時叫我們唱片段的《馬太受難曲》[2]嗎？為什麼老師和孟德爾頌都對巴哈的音樂如此著迷呢？這位作曲家明明一點都不紅啊。」沉浸在極度興奮中的孟德爾頌，絲毫沒有察覺德弗林安特臉上的困惑，他狂喜的翻著樂譜，前看後看，並且悄悄在內心勾勒排練這部神劇的大夢。當然，具備好歌喉及好演技的德弗林安特是他邀請的第一人選，這般千載難逢的機緣，他們怎能不攜手度過！

　　巴哈對孟德爾頌的時代來說，是上一個世紀的音樂家。他的大型作品經過數十年已然沉澱，幾乎不再有人搬上舞台，因而這位替

---

1　*Auf Flügeln des Gesanges, Op.34/2*

2　*Matthäus-Passion, BWV244*，《馬太受難曲》是巴哈根據《新約聖經‧馬太福音》第 26 及 27 章耶穌受難過程所創作的神劇。神劇與歌劇的主要差異在於演唱神劇時無需扮相，也不需要走位，是以類似音樂會形式完成情節的發展。在教會中，神劇的演出通常會與特定節典相關連。

外孫準備耶誕禮物的外婆，怎麼會突發奇想指名巴哈？又怎樣能神通廣大取得樂譜呢？事情的原委是這樣的……

原來，孟德爾頌家世顯赫，祖父是有「日耳曼蘇格拉底」美譽的哲學家摩西，父親亞伯拉罕則是優秀的銀行家；母系家族更加闊綽，自外曾祖父以降多有房產、存款，和難以數計的骨董收藏，因此孟德爾頌姊弟的物質生活不虞匱乏，還有大量餘裕能廣泛涉獵藝術學科。該時，孟德爾頌的音樂老師是柏林歌唱學校的校長柴爾特，此人自學而成、交遊四方，18世紀的名家如歌德、席勒、黑格爾……等與他多有往來，是柏林藝文界的重量級人士，音樂領域通曉各家，對巴哈獨有鍾情。有一回，對自己豐厚藏譜相當自豪的柴爾特，突然向孟德爾頌展示譜櫃，讓孟德爾頌受寵若驚。未料，柴爾特的這個舉動並不是要對學生介紹稀有手稿，反倒是嚴肅告誡孩子千萬不可翻閱櫃子裡的數疊家珍，特別是得之不易的《馬太受難曲》。此事不說還好，一說就引起孟德爾頌的強烈好奇，那位18世紀行腳遍及日耳曼的作曲家手筆，是他做夢都想一睹的泱泱才情。

聽聞此事的外婆貝拉一方面基於對孫兒的寵愛，一方面出自本身難忍的衝動，所以決定無論如何都要找柴爾特商量，窺探譜櫃內的珍稀。貝拉出生傳統的猶太家庭，受過良好的基礎教育，音

樂方面親炙老巴哈的大兒子威廉・巴哈，明白其父遺譜在史留滔滔下的流離，尤其是大型神劇艱難深澀乏人問津，恐怕連總譜都要失傳散佚。貝拉原本就在柏林樂界與一群熱愛音樂的貴婦人共同從事保存巴哈家族樂譜的工作，雷達準確，柴爾特擁有《馬太受難曲》的消息她親自追蹤、威脅利誘，既提醒柴爾特柏林歌唱學校長久以來接收孟德爾頌家族資金贊助的數目，又明示編制龐大的受難曲付諸實際演出所需的經費……等，柴爾特禁不住貝拉軟硬兼施的高明手段，只得無奈取出《馬太受難曲》的樂譜，讓音樂家里茲複製謄寫，滿足外婆的虛榮和孫子的渴望。小孩立大志，在那個飄雪的耶誕夜，任誰都沒有想到，這份驚喜幾年後會結出碩果，成為音樂史上無價的復興[3]。

## 想像力就是超能力，指揮棒下駕馭巴哈

　　如果說指揮史上第一位拿起指揮棒，指示樂團節奏表情的音樂家是專精小提琴的史博[4]，那麼第一位拿著指揮棒，撢去歷史塵埃

---

[3] 即使許多音樂學者對於孟德爾頌《馬太受難曲》的總譜是從外婆而來一事不予採信，也有學者認為貝拉給孟德爾頌《馬太受難曲》樂譜的時間點應是 1824 年 2 月 3 日孟德爾頌生日當天，可是這些質疑都不影響他成年後對復興巴哈做出的貢獻，以及這則浪漫耶誕傳聞在樂迷心中的俏皮溫暖。

[4] 德國音樂家史博，在 1820 年 4 月的一場倫敦音樂會上公開使用指揮棒，達到絕佳的演出效果，被認為是確立指揮棒劃時代運用的指標。不過一件輔助工具的誕生並非偶然，史博之前就已經有許多音樂家利用相同概念的道具幫助指揮，所以史博和孟德爾頌都是在前人的腳步上繼續行走。

的音樂人便是 1829 年方及弱冠的孟德爾頌。他從得到《馬太受難曲》開始，潛心鑽研，希望能讓這齣神劇重返舞台。事實上，巴哈大型作品的沉寂導因眾多，絕非單一元素可以解釋。但最主要的癥結還是歸於作品難度過高，以致嚮往的人趨之若鶩，能成就者寥寥可數。

時空往前回溯，巴哈在寫作這部神劇的當下，已歷經盧恩堡到柯登等地的鍛鍊。不同的地緣、不同的雇主、不同的需求儼然造就他多元的風格，無論聲樂器樂、聖樂俗樂都得心應手、游刃有餘，行筆如入無人之境。1723 年，38 歲的巴哈再換工作，他離開待了 6 年的柯登宮廷，至萊比錫聖湯瑪斯教堂出任合唱指揮。在職等上，合唱指揮雖然不及宮廷樂長，但萊比錫活絡的商業活動和開放的藝文氛圍，卻使聖湯瑪斯教會的指揮職務地位特殊，在日耳曼世界享有別於他地的崇高聲譽。

巴哈接連 2 年走過喪妻與再婚，想要重新生活的動力，恰好與萊比錫清新的城市文化不謀而合。進步的法律條文還保障雇傭雙方的勞資權益，對音樂家的尊重遠勝於他以前服務的皇室，因此巴哈一駐萊比錫就是 27 年，最終落居此地長眠。

新官上任三把火，巴哈剛到聖湯瑪斯教堂時滿懷夢想，熱情

的將所有精力挹注在教會音樂裡，也替教堂學園建立完整的教育體制。《馬太受難曲》是他職涯的登頂，亦是他理念的實踐，可惜的是，這齣作品除聲響織度相當繁複外，還需用兩個樂團、兩個合唱團，以及具備傑出音樂性的多位獨唱家，對當時的教會，甚或是聽眾而言都太過前衛。他們跟不上巴哈的眼光，也看不出創新裡的光亮，於是這部神劇就被時代滾輪揚起的煙塵吞沒，消失在瀰漫的黃沙中。

鑑於《馬太受難曲》的高難度，孟德爾頌剛想排練它時，遭到老師柴爾特的大力反對。摒除貝拉外婆依靠權勢強要樂譜的蠻橫不說，柴爾特嚴肅的認為重現《馬太受難曲》有太多門檻，即使他能藉校長之威，從柏林歌唱學校挑選歌者支援，那麼困難的唱段、那樣長時間的排演，讓柴爾特甚至說：「今天有 10 個來練習，明天就有 20 個會跑離！」幸好，孟德爾頌的背後還有至交德弗林安

特相挺，他們不斷以熱血青年的摯切、舌粲蓮花的伶俐說服老師，讓柴爾特不得不放手，任孩子們一試，看看想像力能否轉化為超能力，帶領他們在時空斷層中攀爬摸索。

孟德爾頌聰明慧黠，自幼培育對藝術通盤的概念，幫助了他處理《馬太受難曲》的細節。嚴格來說，他與德弗林安特並沒有真正見識過身邊的師長排練如此浩大的神劇，兩位年輕人很多時候是憑靠感覺和實驗去拼湊、去實現腦海裡的想法。在這樣的過程中，唯一航領他們前行的是直覺，可是這份直覺也不是憑空而來，它是長期用功積累所形成的內在指引，像是準確的風向球，跟著它走便自然水到渠成，完成應該要完成的目標。

孟德爾頌與德弗林安特重新演繹的《馬太受難曲》於 1829 年 3 月 11 日再現柏林，距巴哈本人首演它的時日已近 100 年。而歷史上巴哈音樂的復甦，就是從這個時間點起算。20 歲的初生之犢，不僅為世人挖掘了珍貴寶藏，也替自己的未來鋪穩了平順路途。

## 親和力和領導力，盡灑長才的倫敦與萊比錫

孟德爾頌 13 歲那年，老師柴爾特帶他去威瑪面見歌德。73 歲的歌德對這位琴藝卓絕、談吐得宜的少年極為喜歡，立刻拿莫札特

 **經典影音推薦**

喜愛《馬太受難曲》的愛樂人對德國指揮家卡爾·李希特早年錄製的影音必不陌生。李希特在教會家庭成長，事業中期也曾擔任巴哈生前任職的萊比錫聖湯瑪斯教堂之管風琴師，堪稱 20 世紀詮釋巴哈管絃作品的權威，經典錄音值得反覆品味。若是想尋覓當代的版本，匈牙利指揮家費雪指揮「阿姆斯特丹皇家大會堂管絃樂團」，與英國男高音帕德莫爾、男中音哈維……等，2012 年春天錄製於皇家大會堂音樂廳的 DVD 也推薦聆賞。現代的錄音技術加上真摯的演奏演唱，一聽就會感動珍藏。

DVD 編號：ART HAUS 101 676（此錄影也有藍光，編號為：108 075）。

與之並論，認為孟德爾頌堪媲美半世紀前的薩爾茲堡神童；孟德爾頌成名後，小他 24 歲的反猶太作曲家華格納品評前人之際亦承認：「孟德爾頌是繼莫札特之後最偉大、最優秀的音樂家。」如同貝多芬也得通過的「莫札特認證」，就算到了孟德爾頌的時代，世人仍舊難以忘卻莫札特的亮麗完美。不過，這位浪漫時期的莫札特比本尊還厲害，他有技術、有品味之餘，還懂周旋人際、應對進退。更重要的是，他具備領導力和管理力，這兩樣武器讓他的樂途平步青雲，也為萬世之大業柱立根基。

## 萬卷書萬里路的英倫行

　　1829 年，復興巴哈成績斐然的孟德爾頌並沒有馬上在日耳曼找工作，家境寬裕的他讀萬卷書也想行萬里路，儘管有嚴重暈船體質，依然堅持要前往英吉利海峽彼端的倫敦開開眼界。若從時間軸回看，孟德爾頌行旅倫敦的選擇並不令人意外。與巴哈同年出生的韓德爾，以及被莫札特喚作「爸爸」的海頓，都曾在英國受到至高無上的禮遇。這座島上的人有著無畏的冒險精神和開放的敞朗胸襟，對新事物的接受度高，工業革命的囪煙即是從那兒竄冒。孟德爾頌亦師亦友的猶太裔鋼琴家莫歇勒斯早在幾年前就遠赴英倫開拓市場，累積了相當的人脈，因而孟德爾頌此行有舊識打點，可以放心發揮所長，認識新地方。

毫無意外，孟德爾頌的指揮和演奏都受到英國人真誠的喜歡。他溫文儒雅，和他們推崇的紳士風度不謀而合，與生俱來的親和力助他八面玲瓏、處處討喜，連維多利亞女王和艾伯特王子都成為他的樂迷，終生和孟德爾頌維繫深厚情誼。他多次在英國帶領樂團、發表作品，也對推廣慈善活動不遺餘力，銀行家庭出生的出眾募款能力，每每能說服政商名媛埋單賑災款項，是音樂家中的奇葩。鋼琴詩人蕭邦曾說：「如果一位音樂家想要（在英國）大獲成功，必得先懂得如何演奏孟德爾頌的作品才行！」可見「這個會冒煙的巢」，無疑是孟德爾頌的第二故鄉。

## 立基大業的萊比錫

　　然而，不同於韓德爾將整個事業板塊移至大不列顛，孟德爾頌的職場重心依舊駐留日耳曼。似是前世因緣，在柏林鬱鬱不得志的孟德爾頌竟延續巴哈步履，於 1835 年接任萊比錫「布商大廈管絃樂團」總監一職，為這座歌德口中的小巴黎再注一股新興動力。

　　「布商大廈管絃樂團」是當今世界最好的樂團之一，不過在孟德爾頌之前，它的水準離一流卻有一段差距。顧名思義，「布商大廈」就是賣布匹的商人喊價交易的大樓。18 世紀末，這個半職業樂團在萊比錫市長和市議會的協力下成軍，把原本聚集在市內三天鵝酒店的一群演奏家，整合成具備組織規章的樂團，並讓他們使用賣

布商人交易大廈閒置的樓層為排練場地，一來能夠提升城市的藝術層次，二來也能地盡其用、節省預算。1781 年，以「布商大廈管絃樂團」正名的首場音樂會結束後，合約正式上路，經理人屢屢聘請歐陸的重要指揮家，企圖推樂團躋身名流之列。這份理想行走了半個世紀終於成形，因為 1835 年，26 歲年輕熱情的孟德爾頌會將他的巴哈經驗、親和性格，加乘變為有進程，又有方法的無敵領導力！

　　首先，好的藝術必有經濟支撐，孟德爾頌是有錢人家子弟，錢的好處他比誰都清楚。要演奏家專注投入練習和演出，薪水一定要到位，才能無所牽掛全力以赴。因此，上任的第一件事就是為團員加薪，讓他們可以無後顧之憂在崗位上配合彩排，對自己的工作產生高度的自尊與自重，凝聚堅固的向心力。再者，前往天堂的道路必先通過地獄，閉關集訓是提高演奏水準的最短路徑，想要將一個半職業樂團轉型為職業級天團，除了苦練之外別無他法。孟德爾頌毅力驚人、決心篤定，他付出全部的精力帶領團員微調細節，鍛鍊彼此的聽力及默契。有了這份縝密計畫，「布商大廈管絃樂團」果然在極短時間內脫胎換骨，成為令人刮目相看的耀眼明星！

　　孟德爾頌對樂團的貢獻還不只於此，眼光長遠的他深深明白好的藝術團體必須永續經營才有意義，所以即便募資籌款困難重重，他還是堅持創辦萊比錫音樂院（現稱萊比錫孟德爾頌音樂戲劇學院），

做為培育樂團後進的搖籃。孟德爾頌的努力，不僅替巴哈之後的萊比錫彩繪更加豐富的色澤，也替他身後的許多音樂人提供進修發展的環境，例如科隆出生的作曲家布魯赫，就是在他 20 歲時東往藝文氣息濃厚的萊比錫，開啟影響一生的音樂道路。

美國鄉村音樂女王桃莉‧巴頓說：「若你的行為舉止激勵人們有勇氣去夢想更多，有心志去學習更多，有謀略去實踐更多，以及有懷抱去成就更多，你就是一位傑出的領導者。」孟德爾頌善用他獨特的見識、博雅的學養，創造出歷史上承先啟後的長遠價值，成就了自己，也成就了古往今來數以萬計的演奏家。難怪「布商大廈管絃樂團」音樂廳前永佇孟德爾頌的立姿雕像，紀念這位生命火花燦然的音樂領航者。

## 藝術可以跨越藩籬，種族的仇恨與修補

不過，孟德爾頌及其家族的命運並不如想像順遂。若深究孟德爾頌的姓氏，便不難發現 Mendelssohn 之後還冠上了 Bartholdy，形成 Mendelssohn-Bartholdy 的複姓。這個複姓和俄國作曲家林姆斯基－高沙可夫—— Rimsky-Korsakov ——不同，它並不是從家族延續，而是為了稀釋猶太身分而來。猶太人的命運一向多舛，早年孟德爾頌的祖父摩西從易北河畔的家鄉進柏林城門時只許和牛豬

同道，謀職也遭諸多限制。摩西是靠著奮發苦讀、勤勉工作才為家族打下一片天。孟德爾頌的父親亞伯拉罕是銀行家，他與沙洛蒙家族的女兒莉亞結婚後，大舅強烈建議他冠德國姓 Bartholdy 以利生存。為了家庭的寧靜和孩子的教育，Mendelssohn-Bartholdy 之複姓於焉誕生。

可是即使如此，1930 年代，希特勒的跋扈仍舊強奪猶太人的生命財產，囂張的他蠻橫抄斬了孟德爾頌銀行，逼得孟德爾頌家族內數人自盡，甚至連萊比錫孟德爾頌的紀念雕像都不放過，一直想找機會根除猶太作曲家的遺跡。1936 年秋天，英國指揮家畢勤帶領倫敦愛樂至歐陸巡迴演出，行經萊比錫時欲向孟德爾頌雕像獻花致意（別忘了，英國人對孟德爾頌推崇備至！）。這件事不知如何走漏風聲，傳到納粹爪牙的耳裡，最後畢勤花都來不及獻，孟德爾頌紀念雕像就在 1936 年 11 月 9 日午夜，被納粹警察拖到地下室砸個粉碎，一洩希特勒對猶太種族莫名的憤恨。人類的悲劇、文化的悲哀本難彌平，萊比錫也只能在希特勒倒台、二戰結束後，收拾片片碎裂的傷痕，重建音樂廳和紀念雕像，誌記孟德爾頌對聲音藝術的深耕奉獻。[5]

孟德爾頌與莫札特相同，過著彗星劃夜的短暫人生，38 歲的離世是惋然，也是幸然，無需經歷納粹的殘暴對這位富而好禮的貴

公子來說，避去了折磨，更保住了優雅。而他留給世間的印象，亦如〈乘著歌聲的翅膀〉，柔軟甜美、溫暖悠揚。

　　哲學家尼采曾說：「在日耳曼的音樂世界裡，孟德爾頌是個美麗的偶然！」這份偶然隨著歌聲傳頌，將成永恆回音。

---

5　孟德爾頌的紀念雕像 1936 年被納粹砸碎，「布商大廈管絃樂團」音樂廳也在二戰期間被炸毀。戰後，新的音樂廳於 1981 年落成，是當時東德境內最大的表演廳；至於孟德爾頌紀念雕像則在 2008 年根據舊有照片重建，供後世瞻仰。

# 翻船或翻身
## 堅持夢想的布魯赫

大文豪歌德說：「意志在哪裡，出路就在哪裡。」簡潔道破人的毅力與生命方向之關連。而此正比的結果，我們常可從專業領域成功人士的身上得到印證，他們不屈不撓、勤勉奮力，對自己一心一意想成就之事全力以赴，絕不因屢遇挫折而放棄。這般執著熱切的堅持，總是讓他們成為最後贏家，完成外人看似毫無希望或機率渺茫的任務，穩坐夢想之巔的領航者。

出生北德科隆的作曲家布魯赫即是此間佼佼，在他事業步上軌道前，曾經為創作以北萊茵傳說《羅蕾萊》[1]為本的歌劇傷透腦筋、奔波來回，但無懈的意志終使他達成願望，一翻而成當時樂界的明日之星。在以下這則小故事當中，我們能見賢思齊，樂讀布魯赫為未來開路的篤篤決心。

# 暗濤裡起起伏伏的《羅蕾萊》

　　19 世紀的詩人兼劇作家蓋伯，曾在 1845 年孟德爾頌的戲劇配樂《仲夏夜之夢》[2] 演畢時問作曲家：「為何不寫歌劇？」孟德爾頌戲答：「如果有好的劇本與歌詞，我明天凌晨 4 點就爬起來寫！」未料蓋伯將此玩笑當真，不多久即遞予孟德爾頌根據北萊茵古傳說——受情感背叛的水妖在河畔礁岩上幽幽歌唱，誘引過路船隻撞石翻覆的《羅蕾萊》——為基底的劇本，希望相與合作譜成歌劇。孟德爾頌是銀行家之子，家境富裕，從小接受良好的藝術薰陶，品味之高、對細節要求之嚴謹讓他在樂界以挑剔聞名，絕非易處之人，許多劇作家都為此吃癟受挫。因而蓋伯此舉，無異為自己找麻煩，招來往後幾年無止無盡的磨難。

　　果然，從該時起，蓋伯無數次被孟德爾頌要求修改劇情唱段，行程緊湊又耳目超凡的孟德爾頌還會時不時告訴蓋伯：「請別認為我乖張頑固……我實在無法在你這樣的作品上譜曲……」讓蓋伯既要一邊耐心修改細節，還要一邊端捧作曲家的創作意願，心力交瘁不難想見。更令人沮喪的是，孟德爾頌的姊姊，美麗的鋼琴家芬妮

---

1　*Die Loreley*
2　*A Midsummer Night's Dream, Op.61*

1847 年 5 月在一場排練中突然腦溢血猝逝，對自幼姊弟情深的孟德爾頌打擊巨大，頓陷委靡的憂鬱當中，工作數月停擺，本人亦閉門索居。其間，孟德爾頌的妻子賽西兒曾寫信向蓋伯致歉，並要劇作家暫候孟德爾頌從悲痛恢復，再繼續與其商討《羅蕾萊》的出路。然而命運弄人，思念姊姊的孟德爾頌與《羅蕾萊》有緣無分，同年 11 月 4 日，在黑洞般無盡的哀傷中，離開只停駐 38 年的人間，留給蓋伯訝然的唏噓扼腕。

　　孟德爾頌離世隔年，蓋伯與接替孟德爾頌「布商大廈管絃樂團」指揮職位的利茲連袂演出作曲家僅完成的《羅蕾萊》3 塊片段後，為了表示對孟德爾頌的敬意與永誌兩人的友誼，從此封存劇本，也禁止其他作曲家援引。直到 13 年過去，1860 年的秋天才單獨出版文字部分，但依舊把持版權，在付梓的劇本內明言不准任何作曲家動此劇腦筋。蓋伯未料，初生之犢無所畏懼，當年 22 歲、擁有良好作曲訓練的布魯赫，在書市購得文本後反覆閱讀、醉心著迷，遂決定忽略禁制的版權先行譜曲，再將完稿的總譜寄給蓋伯，懇求應允。想當然耳，蓋伯收到布魯赫的唐突至為震驚，沒想到一位沒沒無名的小輩如此膽大，挺身規章法律的邊緣。但或許正是如此，蓋伯好奇閱覽了布魯赫的手稿，對其中妙筆生花的編排暗暗嘖奇。不過，已經拒絕無數一線作曲家的蓋伯礙於職場倫理，只能對布魯赫說遺憾，以一委婉長信，冷冷澆潑年輕炙熱的熊熊野心。

　　布魯赫出生小康安定的中產階級，父親是科隆警政署的副署長，母親則是歌唱家。與孟德爾頌相同，布魯赫從小沁潤音樂、繪畫、文學，博覽群書、泛聽千曲，因此他對劇本優勝劣敗自有解讀，也深知何物適合自己。所以，即便收到蓋伯無可奉予版權的回信，依舊不氣不餒，另覓方法要打動蓋伯冰封的思緒。於是，交遊廣闊的布魯赫靠朋友打聽，取得孟德爾頌弟弟保羅的聯絡方式，冀盼透過保羅說服蓋伯，讓後生晚輩有機會重書此劇。可是，此番周折，仍然只換來保羅淡淡的回覆：「布魯赫先生，我沒有立場改變蓋伯先生的決定。」毫無商量餘地。布魯赫再次碰壁後，又轉向遊歷萊比錫時所結識的孟德爾頌老友——鋼琴家莫歇勒斯以及出版商哈特爾商情，但這一切嘗試皆徒勞無獲，事情幾乎是走到不可轉圜的盡頭。

正當布魯赫無所舉措時，他故鄉科隆的老師希勒為愛徒出了一個聰明的主意。希勒建議布魯赫先以私人音樂會的方式，演出所譜《羅蕾萊》的片段，因為好的歌劇音樂一定可以脫離戲劇元素存在。待音樂圈或樂評媒體對布魯赫的《羅蕾萊》散播佳評，自然能動搖蓋伯的頑冥，萌冒對話的契機。這個提議使布魯赫1861年初，立刻以音樂會的形式讓《羅蕾萊》見世，盼口耳相傳的力量，能為自己翻轉奇蹟。好事多磨、大志不易，這場音樂會演畢後，各方竟無聲無息，彷若船沒大海悄然無影，布魯赫全然不知《羅蕾萊》的明天到底在哪裡？

## 機會只為準備好的人停駐

時隔一年後的某日，布魯赫忽然收到愛樂貴族史坦萊伯爵的邀請，要他速抵慕尼黑和蓋伯會面。原來聽聞此事的史坦萊伯爵早已暗中牽線，要幫年輕人促成此劇。由是，蓋伯親見布魯赫，給了他譜曲的權限，還直接對他說：「你的執拗更勝於我！若你兩年前不是寄了完整的總譜來要授權，今天我絕不會答應你！」可見機會只為準備好的人作嫁，布魯赫至此苦盡甘來、夙願得現。他1862年5月1日拿到蓋伯書面授權書後，便興高采烈著手《羅蕾萊》的正式公演。

誰知大關後頭還帶小關，慕尼黑的指揮萊赫納主掌南邊巴伐利亞的音樂勢力，和北德希勒一派多少有相互較勁的意味，對希勒的學生布魯赫的新作要在此發表不太舒服，於是一再拖延，擺出輕蔑忽視的姿態。幸好，拜布魯赫自身專業能力所祐，他同年在曼海姆的音樂會上，與萊赫納的指揮家弟弟文生斯合作愉快，文生斯在哥哥面前好話說盡，順勢再推《羅蕾萊》一把。最後，這部一波多折的歌劇由萊赫納帶領，於 1863 年 6 月 14 日在慕尼黑首演。首演後，布魯赫的名字傳遍樂壇，連布拉姆斯與克拉拉・舒曼都對這位新秀刮目相看、以敬相持。

　　布魯赫最敬重的大文豪歌德說：「決定人的一生，以及整個命運的，其實是一瞬之間。」的確，假使布魯赫當初沒有一瞬的發想、一瞬的勇氣、一瞬的堅持、一瞬的不甘、一瞬的嘗試，就不可能在爾後的音樂道路上得到各方尊重，更不可能在德國各地和英國擔任諸多樂團的音樂總監。雖然在歷史的巨流中，布魯赫曾因援用猶太歌謠入樂，作品遭希特勒封殺，但時間的試煉終使我們看見、聽見這位北德作曲家人生與作品之不朽。斯人平凡不凡的歷練、屹然巍然的信念，足當借鏡、足為標竿。

## 音樂影片欣賞

羅蕾萊

布魯赫最為人熟知的作品是他絕美的《第一號小提琴協奏曲》（*Concerto for Violin and Orchestra No.1 in G Minor, Op.26*），至於歌劇《羅蕾萊》今已不被演出，其中詠嘆亦鮮少傳唱。此傳說最有名的音樂文本，當屬作曲家希爾夏根據詩人海涅詩作所譜之德國民謠，請聽奧地利男高音陶伯的詮釋。

勇氣篇

# 面對、承擔，與承認

# Hello！甜菜根先生！
## 田園裡的貝多芬

「晉太元中，武陵人，捕魚為業。緣溪行，忘路之遠近。忽逢桃花林，夾岸數百步，中無雜樹，芳草鮮美，落英繽紛……」這是陶淵明〈桃花源記〉裡的自然書寫，也是精神超越形體的救贖昇華。陶淵明身在亂世，對紛紛擾擾無能為力，因此以鄉間刻畫理想，尋覓心靈的歸向。在東西文學、繪畫、音樂當中，藉林野風光忘卻現實煩憂者所在多有，穿林打葉是洗滌，鳥唱蟲鳴為天籟，竹杖芒鞋往往可以帶來也無風雨也無晴的寧靜，是許多性情中人寄託失落的出口。音樂史上擁有最多樂迷的巨人──貝多芬──也不例外。他生於森林茂密的波昂，從小就與樹木為伴，在徒步間激盪創作的靈感，也暫離失聰的不安。在他聞名遐邇的九大交響曲中，第六首《田園》便是最佳寫照，它恬靜、澄澈，有貝多芬其他作品所沒有的惬意淡泊。這份優雅，我們豎耳傾聽。

# 北萊茵的觀光重鎮──科隆與波昂

　　瑞士的阿爾卑斯山嚴峻高聳、終年覆雪，是歐洲大陸天然資源的核心，多條大河的源頭起源於此，蜿流而下沖刷出無數森林與沃土。沿岸有著明媚風光和神祕傳說的萊茵河，也是發源阿爾卑斯山的河流之一，總長超過 1,230 公里的汩汩泉湧穿越德意志全境，既帶動貿易商賈，也造就繁華市鎮。其中，坐落萊茵河中末段的科隆是沿岸最大榮城，得自神聖羅馬帝國時期科隆主教選侯奧古斯特的經營。此地物產豐饒，圍繞濃厚的藝術氣氛，文化脈絡裡時常可以見到它的蹤影，北萊茵的其他城市亦難以望其項背。就算到了 21 世紀的今天，科隆也是觀光旅遊、探幽尋古的熱門景點。

　　18 世紀的科隆選侯奧古斯特出身經濟實力雄厚的政治世家，他自幼被送去羅馬當小留學生，跟隨天主教耶穌會士學習天文地理、音樂建築……等各類知識，以便將來統御領土。1723 年秋天，年僅 23 歲的奧古斯特承繼叔叔約瑟夫的職務，躍升成為科隆大主教[1]，手握重金實權，皇帝都要讓他三分，富貴尊榮由此可見。然而，這位年輕的大主教對政治權術興致不高，反倒熱中興建城堡和表演藝

---

1　神聖羅馬帝國的皇帝是由 3 位教會選侯和 4 位世俗選侯投票選出，因此科隆主教選侯地位之關鍵可以想見。

術。舉例來說，被「聯合國教科文組織」列為世界遺產的「奧古斯都堡暨獵趣園」，就是出自奧古斯特的奢華手筆；波昂大學旁邊的「龐貝斯朵夫步道」也是來自奧古斯特好大喜功的開支。這兩個地方年年遊客駐足，是行旅北德必往的聖地。尤有甚者，奧古斯特在科隆選侯常年居住的波昂宮殿廣設樂團、劇團、芭蕾舞團，頻繁演出歌劇、話劇，以及芭蕾舞碼，大量雇用各地作曲家和表演者。根據統計，這位享樂至上的大主教，每年單是花在歌劇製作上的預算就高達 75,000 弗洛林，是一位普通宮廷音樂家 300 年的薪水（18 世紀宮廷音樂家的平均年薪約 250 弗洛林），國庫的錢彷若洪水狂瀉，闊氣的程度令人咋舌。難怪愛跳舞的他 61 歲不顧病體，在舞池內扭腰擺臀一命歸西後，留給接任的費德利希主教驚人財政赤字，逼費德利希必須想方設法開源節流，修補帳面負值。但每件事情其實都是一體兩面，奧古斯特倚恃選侯身分任性燒錢雖然不妥，卻也因此將波昂打造成「小維也納」，而這個「小維也納」金燦閃耀，孕育了一門三代的貝多芬。所以一位統治者的功過，實在不易斷論。

## 甜菜根先生，祖孫三代貝多芬

奧古斯特生前除了在波昂宮廷夜夜笙歌外，還經常逍遙四處尋訪表演人才。某次，當奧古斯特行腳比利時烈日市聖蘭伯特教堂時，聽聞一名 20 歲男歌者醇厚迷人的嗓音，於是他當下開出高

奧古斯都堡暨獵趣園、龐貝斯朵夫步道。

薪，延攬這位歌唱家入宮擔任男低音一職。而這名男低音，正是樂迷熟悉不過的作曲家貝多芬的祖父——路德維希‧貝多芬（我們熟悉的貝多芬與其祖父同名）。

　　貝多芬的家族在路德維希之前以農為業，他們的祖先來自 15 世紀西班牙統治下的弗萊明‧布拉班特省，對應地理位置，恰是現在比利時中部的省分。這個地區講的是弗萊明語，當地對 Beethoven 這個姓氏有多種不同拼法，例如 Bethoven、Bethenhove、Bethof、Bethove、Betho……等。如果深究其意涵，字首 Beet 就是「甜菜根」，尾音 hof 則指「花園」[2]，所以貝多芬的家族最早應該是以種植甜菜根為生，是名副其實與田為伍的甜菜根先生。並且，在講究階級的年代，貝多芬家族成員姓名中間的 van 標示的是沒有貴族血

---

2　美國音樂學者暨作曲家史華福的觀點。

統的平民 [3]，想翻身得靠能力和運氣，因而路德維希的傑出優秀，就使他成為家族裡離開農田，憑才華任公職的第一人。

　　路德維希才多藝廣、絕頂聰明，他定居波昂後擁有為數不少的薪資，還藉宮廷音樂家的名聲教授聲樂私人課，外快豐厚，過著相當優渥的生活。基於對致富的渴望，手腕靈活的路德維希運用商業買賣快速累積金錢，他跨界投資，以音樂家的身分做起生意、經營酒窖，集運萊茵河畔的葡萄美酒到家鄉布拉班特賺取可觀利潤，業績之火紅讓酒商同行刮目相看。因為短時間內存款激增，路德維希乾脆豪爽的在波昂租下兩間房子，一間自住、一間轉租，二房東的過手又再削利一層，儼然商場暢行無阻。更厲害的是他懂得以錢滾錢，將借貸本金也納入事業版塊，回收高額利息充實家底，大幅提升貝多芬家族的社會地位。

　　只可惜，路德維希靠賣酒致富的同時，他的妻子瑪利亞・波爾竟諷刺的酗酒成癮，待路德維希發現酒窖內的存酒常有短少時，波爾已癮入膏肓。當時，他們的獨生子約翰年紀尚幼，可憐的小小孩別無選擇，三不五時就得目睹雙親為喝酒一事叫囂動粗，母親宿醉又酒醒、酒醒又宿醉……無止無盡的悔改再犯，逼路德維希絕情的把她趕出家門，父兼母職撫養約翰長大成人。路德維希對兒子寄予厚望、嚴格教導，但約翰天生資質的限制，注定了父子兩人彼此失

望的結局──路德維希沒有成材的兒子，約翰也沒有慈愛的父親。

可能是成長時期所留下的傷痕，約翰自己當爸爸後，將扭曲的教育模式套用在孩子身上。從小展露音樂天分的貝多芬是約翰的長子，路德維希還在人世時，約翰手頭寬裕，經常呼朋引伴在家中舉行通宵派對。心情好的時候也會將稚齡的貝多芬抱在膝上，父子坐在鋼琴前，一人彈琴一人唱歌，享受溫暖的家庭時光。可是路德維希中風過世後使這一切變了樣。失去靠山的約翰覬覦宮廷樂長的聲望和薪水，不走正途，反而把父親遺物裡價值連城的骨董、立鐘、玻璃瓷器等送去賄賂行政長官，妄圖用財產買通大位。這個名不正言不順的拙劣手法失敗後，脾氣暴躁的約翰便轉而嚴訓小兒，不惜拳腳伺候也要貝多芬早早成材，挽救中落的家道。

事實上，約翰雖然不算頂尖的音樂家，路德維希給他的音樂訓練仍足夠他當一位稱職的聲樂老師。遺憾的是他過慣舒適生活，又沒有遺傳父親多元經營的功力，所以無論有多少遺產支撐，都在點點滴滴的消耗中慢慢殆盡。這種情況下，兒子就是他此生的唯一指望。依據貝多芬的鄰居費雪回憶：「貝多芬小時候身高不足，必須

---

3  姓名中的 van 顯示屬名者的平民身分，von 顯示屬名者的貴族地位，譬如貝多芬的初戀情人伊莉奧諾蕾·波爾寧的姓名 Eleonore von Breuning，一看就知道是出身貴族世家，與貝多芬的姓名 Ludwig van Beethoven 尊卑立現。

墊著椅子才能碰到琴鍵，而他常常是在爸爸嚴格的督導下可憐的邊彈邊哭……。」許多音樂學者以及愛樂人都猜測，貝多芬自 26、27 歲起逐漸喪失聽力的耳疾，和兒時父親毫無控制的責打密切相關。即使缺乏直接證據，那樣瘋狂的集訓必在童年的記憶裡留下無比炙傷，大大影響他的人生。更慘的是，貝多芬的母親瑪莉亞‧瑪格達蓮娜在他未滿 17 歲那年被肺結核奪命後，約翰也開始酗酒，喝得暈暈茫茫，嗓音沙啞，全然放棄自己的音樂生涯。

## 我是鋼琴家，我在維也納—— 音樂沙龍裡的對決

貝多芬的家鄉波昂是森林蔥鬱的城市，城郊亦不乏高聳林立的風光。保育散文集《樹的祕密生命》作者彼得‧渥雷本也出生於此。因為自幼對樹木的深厚感情，他步上森林巡守員一職，頻繁著書、上電視，推廣保護生態系的觀念，也一再強調樹群有著人類肉眼、耳朵未必能看見、聽見的呼吸吐運、言語交流，這是森林迷人的地方，亦是樹木值得被尊重之處。在眾多音樂家中，貝多芬是出了名喜愛徒步林間的創作者，靜謐的獨處，或與樹林的相處使他沉澱自省，涼爽的芬多精也替他洗淨塵憂。在 infowetrust 網頁一系列創造者時間分配圖表中可以發現，貝多芬每天下午 3:30-5:30 之間，都攜帶紙筆在林間漫步。這個習慣養成於顛簸曲折的波昂時期，就算後來到維也納發展依舊維繫，那是情緒的舒壓，更是心境的療癒。

## 專訪影片欣賞

樹的祕密生命專訪

成功者時間管理

請觀賞挪威電視人斯蓋夫蘭與彼得・渥雷本的對談，在這短短 9 分多鐘的英文訪談中，渥雷本親述了他對樹群的觀察，以及寫作《樹的祕密生命》的初心，溫馨精彩。infowetrust 網頁所做的一系列創造者時間分配圖表，也請掃掃看看。

貝多芬 21 歲離開故鄉後，與莫札特一樣，先以青年鋼琴家，而非作曲家的身分進軍維也納。音樂之都臥虎藏龍、刀光劍影，要生存得靠真本領，每年不知有多少音樂家來了又去，湮沒於快速的汰舊換新。當時，鋼琴家流行在沙龍裡競奏，樂迷也會組成後援會為偶像加油，氣氛之緊張類似今日的運動賽事，場上場下都卯足精神。貝多芬之前，莫札特曾經在此與鋼琴家克萊門第精采比試，如今自己的時代來臨，他當然也要在這裡過關斬將、創造奇蹟！有一則廣為流傳，貝多芬擊潰對手的故事是這樣的：

　　西元 1793 年的某天，鋼琴家徹爾尼（後來成為貝多芬的學生）的父親文策爾在維也納街上遇到正要前往沙龍拚搏的鋼琴家格林內克，格林內克非常優秀，琴鍵上的技巧堪稱一絕。文策爾見格林內克殺氣騰騰、面露青筋，於是就好奇的問他：「格林內克先生，您這樣匆匆忙忙是要去哪裡呢？」格林內克回文策爾說：「我要去沙龍啊！今天，我的對手是一位從外地來的年輕人，哼！看我怎麼收拾他！」說完這句話，格林內克便大步離開了。

　　隔天，說巧不巧，文策爾又在維也納的街上遇到格林內克，隨口問了他昨天沙龍競彈的結果，沒想到格林內克突然一臉嚴肅，用充滿敬意的聲音對文策爾描述：「昨日之事啊……我永生難忘！我從來沒有聽過一個人那樣彈鋼琴，他的即興能力，比莫札特還高

明！」接著，格林內克吞吞口水繼續說：「那位年輕人哪……必定是和鬼神同道！」文策爾一聽愣了一下，忍不住問格林內克：「那您記得那位外地來的年輕人叫什麼名字嗎？」格林內克回：「那又矮、又黑、又醜的傢伙啊……他叫做貝多芬！」

這件事情讓貝多芬的名氣在樂都不脛而走，人人都知道有這樣一位來自波昂的琴上梟雄。隨著他知名度的擴展，願意支持和投資他原創作品的贊助者愈來愈多，如里希諾夫斯基親王夫婦、拉蘇莫斯基伯爵、指揮家舒龐賽、斯維頓男爵……等，都在貝多芬的成名過程裡扮演重要角色。此刻的貝多芬，靠著自己的努力和外在的加持下事業扶搖直上，眼看康莊坦途、成功榮耀似乎已在不遠的前方等著他！

## 和過去告別的遺書，置死後生海利根

未料，正當貝多芬平步青雲，認為一切都在他規劃進度裡逐漸實現的當下，一件令他恐懼的事情開始蠶食他的信心，凌遲他綠芽初冒的音樂旅程。這件事剛發生時，貝多芬極力隱藏，暗暗祈禱耳邊的嗡嗡作響只是錯覺、只是太累，過一段時間便會消失，恢復正常。豈知這般惱人的鳴響隨時間漸強，不但牽絆他的生活，更拖累他的表演及創作。在意志的忍耐達到極限後，貝多芬終於對家鄉的

老朋友，波昂醫師魏格勒吐露他多年懷揣的可憐不堪。貝多芬對魏格勒醫師說：

> 過去的兩年我活在巨大的悲慘中，我停止一切的社交活動，只因我無法開口對人言說我已近耳聾的事實！若我從事的是別的職業，此事不會這般難以啟齒，然而對音樂家來說，失聰，是多麼恐怖的殘疾！特別是那些原本就看我不順眼、希望我失敗的人。倘若他們抓到這個缺陷，又將怎麼嘲諷我？

　　據傳，寫這封信的時候貝多芬才 30 歲，是年輕人正要大展鴻圖的時刻。無奈聽力的每況愈下綑綁他的手腳，囚禁他想飛的心，似錦的斑斕前程頓時灰白黯淡、一片慘然。各種治療，如滴油、抹藥、水浴、用樹脂浸潤手臂……等均宣告無效，希望的燭光也在次次療程的折磨裡閃滅飄搖。寫給魏格勒的信件，是貝多芬的悲傷傾洩，亦是他的最後求援。

　　1802 年春天，耳疾日益嚴重的作曲家在維也納名醫施密特的建議下，前往城郊的海利根城靜養。這個地方以溫泉聞名，環繞森林綠野，還有新鮮的陽光空氣。施密特醫師希望貝多芬在這裡短居一段時日，釋放長年以來在維也納音樂圈為競爭而緊箍的心境，看看聽力是否有因此獲得進步的契機？

## 音樂影片欣賞

維也納眼科名醫（是的，不是耳鼻喉科！）施密特自
1801年起擔任貝多芬的私人醫師，貝多芬有一首非
常受愛樂人喜歡的，寫給豎笛、大提琴、鋼琴的
三重奏（*Trio in E-flat Major, Op.38*）就是改編給他。
這首三重奏取材自他早年所寫的七重奏（*Septet in
E-flat Major, Op.20*），聲線豐富生動，旋律也討人
喜歡。請欣賞奧地利豎笛家奧登薩默、阿根廷大
提琴家嘉碧妲、克羅埃西亞鋼琴家拉錫吉的精彩
詮釋。

降 E 大調三重奏 Op.38

初至海利根城的貝多芬有綠樹湧泉為伴，多瑙河和喀爾巴阡山脈的遠景也令他無比開懷。遺憾的是，當光陰把綠芽催成金楓，天氣微涼的秋天來問候時，貝多芬的耳力依然濛濛，偶爾依稀、偶爾全聾。聰明的他自己也心知肚明這是上帝的最後宣判，想回到從前敏銳的聽力已不可能。於是，徹底失望的他在 10 月 6 日寫下訣別的〈海利根城遺書〉，向兩個弟弟吐訴淒涼的處境、交代財產的配置。不過，雖名為「遺書」，字裡行間卻流露一種壯士斷腕的勇氣，有著「昨日種種譬如昨日死，今日種種譬如今日生」的慨然。在這封遺書中，貝多芬寫道：

　　啊！那些認為，或者形容我是不友善、難相處、脾氣乖張、剛愎自用的人哪，你們都誤會我了！你們根本不明白我的心底隱藏著怎樣的痛苦。……我染上無法治癒的疾患，並且在庸醫們的誤診下，病情惡化，年復一年。……多少次我試著忘卻這樣的缺陷，可是嚴重的聽障很快就把我摔回現實，（身為音樂家的我）不敢開口對別人說：「大聲一點！用喊的！因為我聾了！」……我必須像一個放逐者一般孤獨的生活。……在鄉間散步時，若是有人聽見遠方的木笛聲而我毫無知覺，或是有人聽到牧羊人的歌聲而我毫無反應，都會使我羞愧無比！這般的慘況令我想了斷此生，但藝術的力量（音樂的力量）逼我懸崖勒馬，在未完成內心所構思的偉大作品前，我寧可苟延殘

海利根城的貝多芬步道，
鬱鬱蔥蔥，是當年貝多芬
靜思生命出口的路途。

喘……希望我能堅持到殘酷的命運女神將我折磨殆盡，割斷我
的喉管之日。……我的生命可以使那些不幸的人感到慰藉，讓
他們知道，這世上還有另一個不幸的靈魂正努力克服障礙，使
自己成為一位高貴的人，一位高貴的藝術家。……我務必掐住
命運的喉頭！但同時，我也隨時恭迎死神的大駕！

　　寫罷這封遺書的貝多芬並沒有真的赴死，他言出必行，奮力
掐著命運的喉頭，活一天寫一天的用倒數生命的心情，繼續完成腦
海中所醞釀的篇篇偉作，以凡人所不可及的毅力和勇敢衝破聽障的
藩籬，完成撼動人心的一曲又一曲。如果說貝多芬在音樂領域給我
們的形象是一位作曲家而不是鋼琴家，舉例而言，當他鋼琴協奏曲
中最有名的第五首《皇帝》[4] 於維也納首演時，他已經全聾，無法

---

4　*Piano Concerto No. 5 in E-flat Major, Op.73 "Emperor"*

親自彈奏，必須由徹爾尼弟子服其勞，那正是失去聽力逼不得已所造成的結局。原本閃耀舞台的人被迫離開，要承受多少的不甘與憤恨？但，〈海利根城遺書〉後，貝多芬不再怨天尤人，反而開誠布公，挺然迎擊渾噩的宿命！

## 緣溪行，忘路之遠近──田園的寬闊，給生命轉機

事實上，貝多芬譽滿天下的九大交響曲，就是他邁向靜默孤絕的嚴酷旅程，從 1801 年發表的第一號 C 大調交響曲[5]，到 1824 年見世的第九號交響曲《合唱》[6]，作曲家的耳力逐年下墜，終至什麼都聽不見的境地。即使如此，貝多芬的寫作卻鮮少改變入世的特質，他關心歷史、關心政治，更關心人身抵抗厄運的頑強。相較於這些創作類型的主體，第六號交響曲《田園》[7]就顯得私密珍貴，貼近作曲家自己與自己，或自己與自然相處時的真實。

這部交響樂從開頭的恬靜愉快，到中間的狂風暴雨，再回歸寧靜澄澈的編排，猶如貝多芬的人生經歷；而其中對林間流水、鶯鳥鳴唱的生動描繪，恰反映作曲家和鄉野無距的親暱。就算在尚未聽見實際聲響之前，閱覽樂曲中五個樂章的標題，也足以引領我們的想像力進入蔥綠，聞到花草與泥土的氣息。這五個擁有連貫性的樂章標題是這樣的：

1. 抵達鄉間，舒暢愉悅的歡欣。

   *Erwachen heiterer Empfindungen bei der Ankunft auf dem Lande.*

2. 小溪畔的美景。

   *Szene am Bach.*

3. 村民愉快的聚會。

   *Lustiges Zusammensein der Landleute.*

4. 暴風雨—雷雨。

   *Gewitter. Sturm.*

5. 天氣放晴，牧童之歌與感恩之情。

   *Hirtengesang Frohe und dankbare Gefühle nach dem Sturm.*

在貝多芬這首樂曲前，交響樂多是三或四個樂章，也少有文學性題目的賦予，因此貝多芬此舉充滿創意，號召了以後一世紀創作者的前仆後繼，棄醫從樂的白遼士便是最佳證明。

---

5  *Symphony No.1 in C Major, Op.21*
6  *Symphony No.9 in D Minor "Choral" Op.125*
7  *Symphony No.6 in F Major "Pastorale" Op.68*

　　對於像貝多芬這樣曾經叱吒武林的音樂家而言,失去聽力就是廢除武功,不管生活、工作,或者與人往來都受到相當程度的影響。尤其是在四處高手、爾虞我詐的維也納,與貝多芬在專業領域不共戴天,期待他挫敗的人必定不在少數,殘缺的肉身只有出世能避開冷嘲熱諷,能掩藏孤單落寞。所以寄情田園裡,恰可以徒步桑竹阡陌、沁聞水源流淌,得到怡然自樂的豁然開朗。

　　下次再聽到貝多芬的這首交響曲,請別忘了憶起貝多芬勇於挑戰現實的人生故事,也別忘了在心中悄悄的說:「Hello!甜菜根先生!《田園》裡的悠揚音符,我們感動深深。」

 **音樂影片欣賞**

第六號交響曲《田園》請聽愛沙尼亞指揮家賈維
帶領「德意志不來梅室內愛樂樂團」（簡稱 DKB）
2009 年 9 月 9-12 日於波昂貝多芬音樂廳「貝多
芬計畫」系列音樂會之現場錄影。賈維是優秀的
當代指揮家，風格清新自然、真誠流暢，近年與
「不來梅室內愛樂樂團」的合作也廣受世界樂迷
喜歡。這首滿溢花草香、泥土香的搖曳田園，請
各位聆賞。

田園

 **經典錄音推薦**

指揮家賈維帶領「德意志不來梅室內愛樂樂團」
2007 年 12 月 15-20 日於柏林 Funkhaus Köpenick
電台錄音室錄製的貝多芬交響曲系列 CD 也值得
收藏。賈維近幾年除歐美外，也閃耀亞洲舞台，
他是現任「NHK 交響樂團」的首席指揮，也於不
久前帶領「不來梅室內愛樂樂團」來台北國家音
樂廳演奏（2016 年 11 月 22 日）。他們的錄音，各位
也會欣喜。

CD 編號：SONY 88697542542

# 黑暗中的金色翅膀
## 悲劇天王威爾第

　　2007 年，耀眼國際的導演李安在電影「色戒」國際預告中，運用了歌劇作曲家威爾第《唐卡洛》[1] 第四幕開頭，西班牙國王腓力二世唱歌前小提琴群與大提琴交織的樂段，那樣詭異的音程、低沉的吟唱，好似在訴說某種幽暗難解的孤獨思緒。

　　經常表現溫暖色彩的大提琴到了威爾第手裡，說的淨是冰冷疏離、淨是飄移空虛。這位稱霸劇壇超過一甲子的天王級歌劇作家，最擅長的就是矛盾和傷情，除事業開頭結尾的兩部喜劇外，餘下的 20 多部經典都是悲劇，究竟是什麼樣顛簸的生命歷程讓他專精此道呢？

「色戒」預告　　　《唐卡洛》第四幕開頭

## 米蘭街頭的遊魂

1840 年冬夜，一位 27 歲的青年眼神空洞、失魂落魄，若遊民一般在米蘭街頭行屍走肉，他不明白命運為何奪其所有？也不知道未來究竟何去何從？從小到大，無論面對課業或人生，他都是努力上進、步步慎行，好不容易在萬花筒般的米蘭初試啼聲、蹲穩馬步，美好的憧憬卻瞬間消逝，如一方晶瑩花瓶被暴力砸毀，匡啷粉裂，收拾起來大費周章，一不留意還刮割淌血！大雪紛飛、氣溫驟降，他的心情沮喪，他的處境悲涼，他對天地的大哉問無人應答，只能繼續一步拖一步，走向漫無目的的遠方……。這位狼狼踉蹌的青年，正是日後揚名國際的義大利歌劇龍頭──威爾第。

未及而立的威爾第，為什麼會在家家戶戶生壁爐取暖的大冷天浪跡街頭面容憔悴、踽踽獨行？因為他沒有家、沒有家人，原以為即將觸及的幸福全是夢幻泡影、杳無蹤跡。此刻若回顧他到米蘭前的路徑，彷彿充滿歡笑與淚水的微電影，令人振奮、又使人傷心。

## 小村小鎮，天王樂途的最初

義大利西北邊的勒朗柯萊是人口稀疏的小村莊，既沒有師資齊

---

1  *Don Carlo*

全的學校，也沒有活絡豐沛的藝術環境，威爾第1813年10月10日誕生時[2]，他的父母就在此地經營一家小旅社兼雜貨店，勉強維繫生計。對威爾第而言，音樂沁入生活的過程是非常自然的，不管在平日，或者星期天做禮拜時，座落自宅側邊的聖阿堪傑洛教堂不時傳送讚美上帝的歌聲琴聲，日積月累啟蒙了他的耳朵，也養成他聆賞的品味。聖阿堪傑洛教堂的管風琴師拜斯托洛奇察覺威爾第與生俱來的音感後熱心教他彈琴，更說服威爾第的父親替他添購一台二手古鋼琴做練習之用，只可惜從事小盤零售的收入難以支持習樂的花費。因此威爾第10歲那年，基於現實考量，父母親把他送至教育資源相對豐厚的布塞托鎮念書，希望他至少能夠閱讀書寫，將來有較好的工作選擇。

抵達布塞托後，威爾第同時在文科學校和聖巴托羅密歐教會音樂學校修習文學與音樂，這兩項學科在威爾第年輕的生命裡匯流成河，對他往後的創作生涯有舉足輕重的影響。其實，此時的威爾第並不清楚自己的方向在哪裡？雙親雖然讓他學鋼琴、受教育，可是預算之限制不足以謀事，年紀小小的他必須於週日節典提著皮鞋，赤腳走10公里路往返勒朗柯萊，為的是回聖阿堪傑洛教堂彈琴，賺取布塞托的房租，更遑論有多餘經費可看表演和聽音樂會？幸運的是，聖巴托羅密歐教會的樂長普洛維希是惜才之人，擅長歌劇創作的他頻繁帶威爾第參加彩排、觀賞演出，大開威爾第眼界，埋下

了他嚮往歌劇舞台的第一顆種子，也促使他尋覓實作機會的可能。

家境困窘的孩子生存不易，但也會為生存卯足全力，威爾第就是這樣天助自助的典型。當時布塞托有位大盤酒商名叫巴列齊，此人既諳商道又有雅興，吹得一手好長笛。威爾第父親的雜貨店經常向其批酒，威爾第的老師普洛維希亦以總監之名受雇他所創辦的布塞托愛樂協會。這個協會是一個編制迷你的室內樂團，儘管團員多為業餘樂手，對布塞托音樂環境的耕耘卻不遺餘力。巴列齊本身在樂團裡吹長笛，也提供自家豪宅當排練場地，城鎮裡因為他推廣藝文，樂音飄揚，給威爾第發展才能的良機。巴列齊透過普洛維希認識威爾第後，就把為布塞托愛樂協會訂製曲目的任務委託交付，而威爾第幾年內譜寫跨越型態風格，零零總總加起來超過 200 首樂曲的速率，亦非泛泛之輩所能及。

若說普契尼是受威爾第的影響決志歌劇，那麼薪火相傳，威爾第則是從羅西尼之《塞維里亞的理髮師》[3] 潛能確立。羅西尼是歌劇領域的頑童，他才華洋灑、下筆神速，37 歲賺滿荷包便退休享樂、啖盡美食。據說他只花了 13 天就完成《塞維里亞的理髮師》，創下無人能破的超級紀錄。

---

2　威爾第的母親在他出生時，誤將其生日登記為 10 月 9 日，所以威爾第都在這天慶生。
3　*Il barbiere di Siviglia*

然而歌劇界更甚囂塵上的是羅西尼剪貼複製的鬼斧神工，傳言他翻出自己從前某部沒落歌劇的序曲，移花接木給《塞維里亞的理髮師》使用，音樂聽起來雖天衣無縫，卻難免惹人非議揶揄。威爾第知道這段序曲挪移的掌故，所以他 15 歲那年，一個外地劇團駐紮布塞托巡演《塞維里亞的理髮師》時就親自操刀，以自己寫的序曲取代羅西尼的剪輯，演出之後廣受佳評，堅定他志立歌劇的信心。

## 前進米蘭，更上層樓的視野

巴列齊對威爾第人窮志不窮的懷抱甚為賞識，於是邀請他到家中同住，一來替年輕人節省房租，再者可兼職巴列齊 6 個孩子的音樂家教。威爾第與本來的房東相處不睦，因而巴列齊的盛情他欣然接受，在舒適宅邸與主人談音論樂的生活也倍感尊榮。巴列齊美麗的長女瑪格麗塔和威爾第年紀相仿，情竇初開兩小無猜，極短時間就陷入熱戀、互許終生。這樣的發展巴列齊始料未及、矛盾揪心。往壞處想，儘管他看好威爾第，卻沒有想過把愛女託付給收入不穩定的音樂人，更何況當時威爾第在樂界沒沒無名，女兒跟著他只有受苦的分；往好處想，威爾第一向用功努力，若是可以去大城市米蘭深造、鍍一層金，前途必是閃亮光明，女兒的未來也高枕無虞。天人交戰後，巴列齊下定決心撥出一筆錢，送威爾第去米蘭留學，期望他用 2、3 年的歲月，取得成功之門的入場券。

## 音樂影片欣賞

傳聞《塞維里亞的理髮師》之序曲是羅西尼回收
自己 1813 年所寫的歌劇《奧雷利安諾在帕爾米
拉》（*Aureliano in Palmira*）的序曲而來。但也有許
多學者對此質疑，是音樂史上未解之謎。不過無
論剪貼也好，創新也罷，絲毫不影響愛樂人對這
首序曲的喜歡。請聆聽 1972 年義大利指揮家阿巴
多在米蘭史卡拉歌劇院的經典詮釋吧！

塞維里亞的理髮師

19 世紀初成立的米蘭音樂院是北義大利的音樂殿堂，也是威爾第前進米蘭的第一志願。但是他 1832 年 6 月入學考失利，完全打亂生涯規劃的節奏，亦將自己和巴列齊推到進退維谷的窘境。為了顧全面子與學習，威爾第只能客居米蘭，以個別課的方式向不同老師進修，這也迫使巴列齊必須支付超出原預算甚多的費用來支持準女婿。幸好威爾第天賦異稟、反應敏捷，很快就熟悉米蘭音樂職場的環境，還在米蘭愛樂協會挑梁指揮海頓的神劇《創世紀》[4]，建立屬於自己的聲名。

　　正當威爾第習樂米蘭期間，他在聖巴托羅密歐教會音樂學校的恩師普洛維希過世了。普洛維希的離開在布塞托造成不小衝擊，因為這意味著他生前兼任的樂長和琴師 2 個空缺同時釋出，年輕一代的音樂家終於有伸展才能的機會。巴列齊想當然耳對此職位虎視眈眈，巴不得威爾第速速南返填占名額。在未來岳父的催促下，威爾第 1836 年初回布塞托參加甄試，過程之順遂讓他 4 月就走馬上任，5 月就與瑪格麗塔完婚，接下來的 2 年內恩愛夫妻陸續產下一女一子，威爾第的工作家庭可謂幸福美滿、眾人稱羨。

　　如果威爾第從此留在布塞托彈琴教琴，往後的人生應是風平浪靜、萬里無雲，偏偏待過米蘭的他難以忘情開闊天地，也深知自己的能力要在大江大河遨遊才過癮。於是這份想再赴米蘭的動念在

《六首羅曼史》[5]、《夜曲：看那銀白月光》[6]等新作陸續付梓，以及長女維吉尼亞1838年夏天突然夭折後付諸實行，威爾第辭呈一遞，便帶著妻兒出走移居。

## 蒼茫孤立，黑暗裡的金色光亮

再抵米蘭的威爾第在史卡拉歌劇院劇場經理梅雷里的安排下，首演了人生第一部歌劇《奧伯托》[7]，獲得不錯的迴響。除《音樂報》大篇幅報導外，商業嗅覺靈敏的出版商喬凡尼·黎科第也出手買下《奧伯托》的世界版權，梅雷里更進一步與威爾第簽訂8個月寫3部歌劇的合約，事業起步的風光亮麗可以想見。然而外界無人知曉，就在威爾第排練《奧伯托》的當下，他的小兒子竟也隨著前一年才夭折的姊姊離開人間；《奧伯托》上演隔年，妻子瑪格麗塔又因腦膜炎不治，凡事方要開始的威爾第頓時剩下孤單一人[8]、悽慘冷清，所以27歲這年的冬夜，才會漫無目的、踽踽在米蘭街頭獨行……。

---

4　*The Creation/Die Schöpfung Hob. XXI:2*
5　*Sei Romanze*
6　*Notturno "Guarda che bianca luna"*
7　*Oberto, Conte di San Bonifacio*
8　接連失去女兒、兒子、妻子的威爾第曾難過的說：「2年間，3具棺木抬出我家，我的家毀了！剩我一個人哪！一個人！」令人心疼。

### 音樂放大鏡

米蘭音樂院因威爾第超過當時招考年齡限制——14 歲——而不錄取他一事令他非常介意，以致後來他功成名就後，音樂院欲以威爾第姓氏更名、聘請他當院長，遭作曲家一口回絕。威爾第不客氣直言：「我沒沒無聞時拒絕我的地方，別想在我赫赫有名後利用我！」可見當年傷口之深疼。不過，後來米蘭音樂院還是將「威爾第」（Conservatorio di Musica "Giuseppe Verdi" di Milano）鑲嵌校名中，畢竟雄霸一方的歌劇作家是城市之榮、國家之光。附帶一提，威爾第之後的普契尼也是米蘭音樂院「超齡」的應試者，但音樂院教授巴齊尼卻在 1880 年破格收了這位 21 歲的學生，還給他獎學金，助其完成學業。

米蘭的史卡拉歌劇院是義大利最重要的劇院之一，每年都有許多遊客慕名而來，威爾第的音樂事業就是從這裡起飛。

　　威爾第內心流淚、舉步維艱，渙散失神的他根本沒注意到梅雷里正迎面走來。梅雷里是生意人，他見到難過的威爾第非但不安慰他，反而自顧自的抱怨剛剛被當紅大牌劇作家尼可萊退件歌劇《納布科》[9]劇本一事。說著說著，梅雷里乾脆將劇本塞給威爾第，要他好好爬梳，替此劇譜曲。一頭霧水的威爾第回到家後對梅雷里在街上的唐突舉止不以為然，狠狠把《納布科》摔在桌上發洩怨氣。沒想到，書頁攤落的瞬間，一行句子映入眼簾，這行句子寫道：「飛吧！思想！乘著金色的翅膀！」（*Va, pensiero, sull'ali dorate*）不知為何，威爾第看到這句話後心頭震顫，莫名的感動陣陣襲來，驅使他拾起劇本，一行接一行讀下去。可是，毫無動力再創作的威爾第還是決定放棄，避免觸碰既往傷心。

---

9 *Nabucco*

　第二天早上，威爾第親去史卡拉歌劇院歸還《納布科》，遭梅雷里反鎖門外強勢拒絕，無奈的作曲家只好緩緩動筆，逼自己專心。在五線譜上一天寫一行、兩天寫兩行，點點滴滴拼湊這則巴比倫人入侵耶路撒冷的《聖經》故事，好似縫合碎散的靈魂，盼重新站起，厄運遠離。

　1842 年 3 月 9 日，《納布科》在史卡拉歌劇院精采閃耀，尤其是〈飛吧！思想！乘著金色的翅膀！〉一曲更讓聽眾瘋狂傳唱，宛若義大利的第二國歌，無人不知、無人不曉。

　威爾第終生的成就都建築在悲劇之上，特別是中年熟成的《弄臣》[10]、《茶花女》[11]、《遊唱詩人》[12]，將人性的善惡、真心的崩毀、親情的撕裂描繪得淋漓盡致，這來自自身沉痛經驗的養分，鑄立他一路寫到《奧泰羅》[13]的基石，也鼎立他百年不朽的地位。

曹雪芹說他的《紅樓夢》是「滿紙荒唐言、一把辛酸淚」,威爾第的創作也是如此,那樣巨大高聳的成就背後,其實痛苦多於快樂、榮耀大於幸福。

---

10 *Rigoletto*
11 *La Traviata*
12 *Il Trovatore*
13 *Otello*

**音樂影片欣賞**

飛吧！思想！
乘著金色的翅膀！

歌劇《納布科》〈飛吧！思想！乘著金色的翅膀！〉歌曲動聽，歌詞優美，巴列齊過世前，威爾第在病榻旁以此曲送岳父最後一程；威爾第移靈時，米蘭人也用這首樂曲送他回天家。索列拉的劇本唱詞，譯文置此。

## 〈飛吧！思想！乘著金色的翅膀！〉

飛吧！思想！乘著金色的翅膀！

飛到故鄉的山坡和丘嶺上，

那兒陽光和煦、空氣清爽，

一吸一吐都是親切芬芳！

舉目所望是約旦河流，

以及倒塌的錫安高塔。

啊！家園故土如此美好！

啊！沉沁緬懷難免感傷！

先知們的金色豎琴哪，

為何被垂掛柳枝默默無息？

且請喚醒眾人心底的回憶，

奏響那些逝者如斯的時光……

耶路撒冷的舛運不能淡忘，

或為我們彈一曲憂傷；

或為我們祈一抹堅強，

如此沉痛的苦難究竟如何承當！

# 換個方向，路更寬廣
## 自然之子西貝流士

自貝多芬開啟浪漫大門，作曲家書寫的題材和體裁就逐漸轉變，從公領域到私領域，從大使命到小感情，從堂而皇之的宮殿到四季更迭的窗外，自然事物的地位受到重視，也廣為音樂創作取材。舒伯特的《冬之旅》[1]、德布西的《海》[2]……等都是我們耳熟能詳的實例。不過，喜好自然書寫者雖多，真正身強體健，能在綠野間奔跑徜徉的音樂家卻屈指可數，芬蘭的尚‧西貝流士便是萬中選一。他在天地間成長、習樂，河川湖泊交給他的知識道理是他生命珍寶，更是他音樂旅程中「此路不通、定有他途」的智慧啟迪。請張開耳目、閱聽這來自北歐的山海之音。

### 大自然裡的小提琴手

陽光和煦的夏日午后，一位才華洋溢的青年手持小提琴，躍上

戶外的岩石拉奏。這天薰風微微、氣溫舒爽，他的想像力隨指間流淌的旋律自由馳騁：

> 綿延的山陵是交響樂團，烏鴉是雙簧管、鵲鳥是巴松、海鷗是豎笛、畫眉是中提琴、柳鶯是小提琴、鴿子是大提琴、松畫眉是長笛、田間的公雞是樂團首席、豬兒們則是打擊好手。你可以想像我要與他們競奏是多麼不容易，特別是中提琴還企圖擾亂我！我退到低一點的位置去避風頭，但情況更棘手，他們想藉人多勢眾，用聲音之海將我淹沒，但最終，我無懈的演奏依舊占上風！

這是芬蘭作曲家西貝流士 19 歲那年寫給二伯父派爾的信中，提及上大學前的暑假在戶外練習小提琴的樂趣。不同於自幼在正規訓練下出身的音樂家，西貝流士進入赫爾辛基音樂院（現更名為西貝流士音樂院）前一路以「玩樂」為目的。音樂是他的玩伴、小提琴是他的玩具，無論獨處或與家人朋友相聚，合奏和聆聽總是形影不離。在這樣自然的環境裡，練琴不是壓力，反倒比較像喝水呼吸，是生活之所必須。

---

1  *Winterreise, D.911*
2  *La mer*

然而，這渾然天成的音樂氛圍不是來自克紹箕裘的音樂家庭，西貝流士從 6 歲起由阿姨尤莉安娜‧博里啟蒙，到成為芬蘭國寶的路程其實蜿蜒崎嶇，不只一次在分岔的十字路口做抉擇。他的生命步履引人入勝，也發人深省。

## 哀鴻遍野的奪命饑荒

1867 年冬季，芬蘭的海門林納天色黑暗、冰寒刺骨，大地瀰漫一股肅殺之氣，嬰兒哇哇啼哭、老人唉聲嘆氣、壯丁倒地不起……。瘦骨如柴的婦女勉強伸手，想乞討些食物塞餵奄奄一息的孩子，但四周哀鴻遍野，呼號呻吟，饑荒帶來的巨厄慘不忍睹，政府發放的物資亦如杯水車薪，對每況愈下的情形毫無幫助。

事實上，像這樣因作物腐爛所造成的糧食短缺是 19 世紀屢見不鮮的災難，輕微者靠糧倉救濟，嚴重者則敗壞衛生，霍亂傷寒接踵而至。這年的海門林納很不幸的屬於後者。面黃肌瘦的難民和惡臭沖天的屍體交錯堆置，彷若人間煉獄，連搶救性命的醫生都措手不及，只能盡人事聽天命，奮力與死神為敵。

在忙進忙出的醫護人員中，負責隔離看護的是 46 歲的克利斯提安‧西貝流士，這位 7 年前才從南方洛維薩北上定居的醫師，已

有數次處理大規模傳染病的經驗。當時沒有隔離衣，更沒有抗生素，醫生能做的僅是清潔消毒，陪伴病人恢復自體免疫。換句話說，貼近患者的醫生，本身即是受感染的高危險群，一不小心就可能陷入危機。克利斯提安這回運勢不佳，在照顧病患的過程裡染上疫疾，由於症狀嚴重，撐不到半年就撒手人寰，留下 3 歲半的長女琳達、未滿 2 歲的次子尚，以及大腹便便的孕妻瑪麗亞‧博里。而這名來不及記清父親面容的小小孩——尚，就是日後和芬蘭的榮耀畫上等號的作曲家西貝流士。

按照常理，克利斯提安雖然早逝，但他行醫的豐厚收入應該可以暫時應急，讓家人生活無虞，未料實際狀況並非如此。原來，克利斯提安生前喜好享樂，社交生活多采多姿，花錢如流水的習慣使家中存款幾乎見底。更嚴重的是，個性豪爽的他對朋友的借貸作保一概答應，沒有戒心又少留憑據，所以過世後妻子瑪麗亞不但無

力回收帳款，反而莫名其妙繼承大筆債務。這些負債逼迫她抵押房產，無處可歸的寡婦只好灰頭土臉回娘家請求援助。

## 長輩的疼愛取代殘缺的父愛

幸好，瑪麗亞的原生家庭溫暖厚道，舅舅阿姨對西貝流士姊弟視如己出，給他們自在快樂的童年。當鋼琴老師的小阿姨尤莉安娜還親自教導孩子們讀譜彈琴，將音樂之美注入他們幼小的心靈。三姊弟中，西貝流士（就是尚，以下用愛樂人熟悉的西貝流士稱之）對聲響的感受力最強，對音符的變化排列也最有興趣，因此他除了跟隨小阿姨磨練琴藝外，和熱中樂器收藏的二伯父派爾亦常有書信往來。派爾是商人，一部分的生意經營骨董買賣，他在西貝流士學鋼琴一段時日後，贈予他一把精巧的小提琴[3]，藉之鼓勵他拉琴、譜曲、廣泛接觸各種聲音。此外，得知西貝流士喜歡音樂的姑姑艾維莉娜也在他 16 歲的暑假，特別郵寄德國音樂理論家馬克斯的著作給他，滿足他對作曲知識的追求。儘管未曾有過完整父愛，西貝流士得自長輩的關心卻豐盛飽滿，不論物質或精神層面都不虞匱乏。

---

3　關於西貝流士的第一把小提琴究竟從何而來，歷史上沒有確切記載。但由他身邊長輩爬梳，此人應該就是喜歡音樂，對小提琴收藏也頗有心得的二伯父派爾。

**音樂影片欣賞**

水滴

西貝流士嚮往大自然，也擅用自然題材入樂，
請聽他青少年時期所寫的可愛作品《水滴》
（*Vattendroppar, JS 216*）。這個版本是荷蘭小提琴家
楊森和德國大提琴家哈許的詮釋。

赴赫爾辛基讀大學前，西貝流士就已經和彈鋼琴的姊姊琳達、學大提琴的弟弟克利斯提安共組「西貝流士三重奏」到處演出，也與鎮上愛樂的仕紳賢達共組「海門林納紱樂四重奏」頻繁登台。

　　想當然耳，西貝流士自己的創作常在演奏曲目之列，日積月累增加了名氣，更強化了他的自信心。對他而言，音樂演奏和音樂創作就像去大自然間泛舟、游泳、打獵、滑雪一樣開心，那是他連結世界的語言，也是他探索宇宙的方式。就算還不知道天有多高、地有多廣，想在音樂領域闖出一番名號的念頭，已在西貝流士年輕的心底悄悄綻放。

## 抉擇一：學音樂還是讀法律？

　　北歐的地理位置交疊極圈，相對邊陲，因而在藝術教育的發展上較西歐諸國遲緩。一直要到 1882 年，從維也納、慕尼黑等地學成歸國的芬蘭作曲家魏格流士創辦赫爾辛基音樂院，才開始有專屬的音樂教育系統。源自幼年以來與樂為伍的愉快經驗，西貝流士高中畢業後迫不及待申請進音樂院就讀，希望透過專門的體制精修演奏和作曲，幫助自己更上層樓。不過，在西貝流士決定鑽研音樂的當下，他當學者的大舅舅阿克薩爾卻認為拉琴譜曲當雅興可以，若投注全部精力在這種虛無縹渺的事物上未免浪費聰明、不切實際，

對未來沒有任何保障。於是在阿克薩爾的堅持下，西貝流士入赫爾辛基音樂院的同時，也申請進赫爾辛基大學修習法律，期許向左手能寫公文訴狀，右手還會譜歌樂交響的柴可夫斯基看齊。

憑西貝流士對音樂的熟悉，很快就在音樂院如魚得水，不僅表現優異，成為魏格流士的得意門生，還向小提琴家瓦西里耶夫精進絃上功夫，將自己完全沁潤音樂的環境裡。西貝流士初至赫爾辛基的時光不是在琴房練習，就是在台上表演，即使是法學院有課的日子，也多是待在學生樂團的排練當中，根本無心專注法學課程。按照這種情況下去，西貝流士遲早應顧不暇、成績堪慮，甚至引發家庭革命。所幸小舅舅奧托的及時伸手，才解消西貝流士無意學法，卻不敢對長輩言說的壓力。

原來，基於對外甥的關心，奧托在西貝流士大一時特地南下探訪，看看孩子是否需要生活上的協助？這趟行程奧托停留了幾天，觀察發現雙修法律和音樂的外甥常常不見蹤影，對音樂方面的活動非常熱絡，可是法學生必讀的歷史教科書則永遠靜靜躺在書桌，翻都沒翻過。由於親自感受到西貝流士追求夢想的渴望，所以回家後，奧托立刻說服兄長，放晚輩盡情愛其所愛，別讓珍貴的天賦關鎖牢籠。小舅舅的明理，使西貝流士順利抽身法學院，安心遨遊音樂瀚海。

## 抉擇二：當作曲家還是演奏家？

雖然西貝流士在赫爾辛基音樂院主攻作曲，但他依舊懷抱成為小提琴演奏家的志向，只要有上台獨奏的機會，他一定把握、絕不缺席。然而，演奏家的培育通常起步極早，特別是提琴類型，未及成年即展露傲人，或說嚇人天才者數不勝數。舉例來說，19 世紀最重要的小提琴演奏家姚阿幸 8 歲就出道，12 歲就與孟德爾頌協演貝多芬的《D 大調小提琴協奏曲》，爾後啟發了許多小提琴創作，也教出足以影響世紀之久的徒子徒孫。相較之下，儘管西貝流士自幼拉琴，正統的演奏訓練卻近 20 歲才開始，「時過然後學，則勤苦而難成」，在歷經以下幾個無法突破的瓶頸後，西貝流士的音樂路，似乎終於來到必須慎重抉擇的交岔路口……。

首先，西貝流士是戶外活動的好手，上山下海無所不能，北歐男子在大自然裡必備的求生技術一樣也難不倒他。正因如此，西貝流士身上難免留著大大小小的傷痕。習琴的他偏偏於 14 歲時登岸滑倒右臂骨折，留下了左右手不等長的惱人後遺症，間接形成拉琴時運弓不順的困擾，是演奏之途最大隱憂。再者，「演奏焦慮」是西貝流士過不去的關卡，彩排時的自信滿滿，到了台上便緊張失常，如同運動員心理素質不夠強壯，無形的心魔反而比有形的觀眾更可怕。至於讓他放棄演奏、傾力作曲的最後一根稻草，則是 1891

年留學維也納期間報考維也納愛樂的失利。從該刻起，已經 26 歲的西貝流士徹底認清自己的天命，擦乾淚水，將挫折視為堅定一生職志的契機。

## 用軟實力征服世界，芬蘭音樂的標章

在西貝流士的眾多作品中，最為人熟知的除《芬蘭頌》外，當屬《D 小調小提琴協奏曲》。與貝多芬、布拉姆斯、柴可夫斯基相同，西貝流士的一生也只寫了一首小提琴協奏曲，前面三位大師鍾情 D 大調，他則在平行調上發揮。熱愛自然的他為第一樂章的開頭下了「像鷲鳥在極為寒冷卻晴朗透澈的北方天空悠然滑翔」的定義，樂曲其他部分亦可窺見氤氳湖泊、藍天冰河的蹤影，是聽覺與視覺穿插的奇幻饗宴。並且，儘管不當職業演奏家，對小提琴的專精直接導致西貝流士小提琴協奏曲的技巧艱難生澀，作曲家生前幾乎沒有聽過完美無瑕的演繹，要到 1930 年代小提琴家海飛茲的快指神弓，經典的聲音才飛揚國際。[4]

---

4　西貝流士的《D 小調小提琴協奏曲》有 1903/04 和 1905 年兩個版本，作曲家生前將自己認為不滿意的 1903/04 年版隱藏，也不允許小提琴家演出，因此現今為人熟知的是 1905 年的第二個版本。1991 年，希臘小提琴家卡瓦科斯爭取西貝流士遺族首肯，將西貝流士隱封的一版與通行的二版合併灌製，成為愛樂人解析西貝流士創作思路的重要依據。

西貝流士全心轉向作曲後，他的創作橫跨交響曲、室內樂、歌樂、戲劇配樂等範疇，兼容自然奇景至音聲描繪，並蓄文學史詩為樂思構成，是芬蘭音樂的註冊標章，也是芬蘭人民恆久的光榮驕傲。即使人生最末 30 年退休封筆，卻絲毫不影響他在北歐樂界的地位。每年 12 月 8 日西貝流士誕辰這天，芬蘭舉國上下都以不同的形式紀念這位偉大的作曲家，他用軟實力讓世界看見他，也聽見他的國家。

　　換個方向，路更寬廣。西貝流士在法律和音樂間，任性選擇了自己所愛的音樂；又在演奏與作曲間，理性選擇了自己適合的作曲。這環環相扣的決定要貴人運氣，也要思考努力，一步路，整盤棋局；一動念，整個命運。十字交岔的路口，如何昂首闊步？如何定靜思慮？需要縝密判斷的膽識！需要破釜沉舟的勇氣！

**音樂影片欣賞**

D 小調小提琴協奏曲

西貝流士精采絕倫的《D 小調小提琴協奏曲》，
請聽英國指揮家安東尼‧帕帕諾與喬治亞小提琴
家巴蒂亞史維莉協同「聖西西里亞學院管絃樂
團」於 2015 年 1 月 24 日在義大利羅馬音樂廳的現
場詮釋。

 **經典錄音推薦**

也是小提琴家巴蒂亞史維莉的演繹。近年來這位
出生喬治亞的小提琴家紅遍世界樂壇，無論詮釋
巴哈、貝多芬，或布拉姆斯都饒富韻味。這張 CD
是她與芬蘭指揮家歐拉莫協同「芬蘭廣播交響樂
團」於 2007 年 5 月 11-12 日在赫爾辛基芬蘭廳的現
場錄音，堪稱夢幻逸品，值得收藏。
CD 編號：SONY 88697129362

經典音樂篇

# 這些聲音、感動人心

# 電影與歌劇的音樂光譜
## Woman in Gold, Mozart in Gold

　　電影配樂向來是音樂領域重要的一環，世界上也有數個著名樂團視此為推廣聲音藝術之必要媒介。譬如「費城交響樂團」就是多部迪士尼卡通和電影 E.T. 配樂的推手，他們以聲響搭配故事情節、強化人物性格，將悲歡喜怒的轉折模擬誇張，正如尚無電視電影、網路平台的年代，人們在劇場接收戲劇配樂的感動震撼。西方歌劇循此脈絡形塑傳統，在史流中歸屬大宗，當代電影為深化意象多有取用。在我們探讀金燦的影音交織前，請先以手機掃描下方的 QR Code，考考自己是否知道這段場景是出自哪部電影？這段樂曲又是出自哪部歌劇呢？

　　答對了嗎？以上場景出自奧斯卡影后海倫・米蘭領銜之精采大戲「名畫的控訴」（*Woman in Gold*），而這闕婚禮上的詠嘆則選自

莫札特歌劇《唐喬望尼》裡，登徒子唐喬望尼在閣樓下吟唱〈哦！請走到妳的窗前，我的寶貝〉[1]誘引女僕的橋段！用好色貴族主題曲植入山盟海誓婚宴的違和令人莞爾，卻也令人遙想神童出身的天才作曲家，在生命最末幾年從維也納行腳布拉格的旅程，那是蒼涼裡的短暫繁華，也是殞墜前的金玉其外。

## 歌劇世界裡的莫札特與達・彭特

　　歌劇結合文學、戲劇、音樂等多重元素，是古往今來作曲家勢必挑戰的曲種，莫札特對此亦企圖旺盛。所以自《後宮誘逃》[2]在維也納旋風式的成功後，他便引頸企盼它部可洋灑音韻之優秀劇本，而劇作家羅倫佐・達・彭特[3]的出現，遂成二位能手在創作上魚水相幫的機緣。

　　達・彭特是擁有猶太血統的義大利劇作家兼詩人，生於當時威尼斯共和國的塞內達，跟隨繼母改信羅馬天主教後進入神學院就

---

1　*Deh, vieni alla finestra, o mio tesoro*

2　*Die Entführung aus dem Serai,l K.384*

3　達・彭特在維也納宮廷擔任填詞家逾 10 年，到神聖羅馬帝國約瑟夫二世皇帝駕崩才卸職。之後他先往倫敦，再抵紐約，成為紐約哥倫比亞大學的義大利文教授，也是紐約大都會歌劇院前身紐約歌劇院的創辦人。達・彭特的遷徙移居，將數部義大利歌劇攜至美國，是重要的藝文傳播。2009 年西班牙導演卡洛斯・索拉執導的「唐喬凡尼」，便是以電影手法呈現達・彭特的人生與創作，此影像文本讀者或可參閱觀賞。

讀，成為執掌聖務的神父。可是，生性浪漫的他無視教會內規，留戀女色甚而生子，在 30 歲那年一場教會審判中被驅逐出境，流放 15 寒暑不得歸鄉。

離開義大利後，達‧彭特顛沛輾轉落腳維也納，憑藉出色的文字能力，以及維也納義大利歌劇院音樂總監薩里耶里的舉薦擔任宮廷填詞者，進而結識莫札特，展開兩人從《費加洛婚禮》到《女人皆如此》[4] 一段歌劇史上無可取代的合作關係。

莫札特與達‧彭特一直是以祕密的方式創作《費加洛婚禮》，這部取材自法國社運作家博馬舍同名喜劇的歌樂深藏政治諷諭意涵，在帝王專政時代難見天日。奧地利強勢的瑪麗亞‧泰瑞莎女皇辭世後，繼位的約瑟夫二世皇帝開明治國、放寬言論，於是達‧彭特積極進言，說服皇帝讓《費加洛婚禮》在維也納上演。即使首演之日部分達官顯要因劇情刺中痛處悻然暗怒、拂袖走人，但開出票房之亮麗儼然是當時維也納樂界的盛事。連當初應允演出的約瑟夫二世皇帝也只能尷尬的頒布勸導令，限制安可鼓譟的次數，以免一部歌劇演得夜以繼日，沒完沒了！這般的沸沸揚揚使《費加洛婚禮》迅速竄紅歐陸，而正在蒙昧中求發展的波希米亞要城布拉格對此劇更是沉醉著迷，「莫札特」朝夕之間就成為這個歷史古都嚮往崇拜的名字。

布拉格著名的艾斯特劇院，
許多行旅布拉格的觀光客都
會在此拍照留念。

## 天才的風光與殞落

　　其實，莫札特與布拉格的緣分可歸因內外兩方面。於內，莫札特的好友——女高音杜思科瓦婚後定居該地，因此《費加洛婚禮》的走紅給了作曲家尋訪該城、探望老友的動力；於外，剛從 30 年戰爭的殘灰餘燼中逐漸復甦的波希米亞急著恢復建設、挽救文化，不惜巨資落成嶄新的音樂廳——艾斯特劇院（或譯城邦劇院）。這所新興的劇院以聲響效果和頂尖樂團聞名，莫札特想當然耳務必親臨。1787 年初，莫札特再以第 38 號交響曲《布拉格》[5] 征服樂迷後，劇院經理彭第尼趁勢商請莫札特與達・彭特為艾斯特劇院量身訂做一部歌劇，即今日仍在布拉格傳唱不息的《唐喬望尼》。

---

4　*Così fan tutte, K.588*
5　*Symphony No.38 in D Major, K.504 "Prague"*

1787 年秋，《唐喬望尼》在布拉格碩果輝煌，莫札特便將其帶回維也納舞台，盼心血也在樂都閃閃發亮。無奈，原本讚賞莫札特才華的約瑟夫二世皇帝，在《費加洛婚禮》後對莫札特作品心生警戒，於是賞畢《唐喬望尼》時他只淡淡的說：「莫札特的創作向來都很優秀，《唐喬望尼》的游刃有餘甚至超越《費加洛婚禮》，但這樣的風格維也納聽眾恐怕沒有興趣。」從此，莫札特在維也納宮廷的命運急轉直下，接替樂長葛路克大位後領不到前任一半薪資。收入青黃、不擅理財、債台高築……悽惶的晚景逼他頃刻無止、晝夜兼程的工作，是負荷，也是寄託，最末這位古今難再的奇才，在時而高燒時而畏寒、時而清醒時而囈語的抑鬱中渺然遠去。

　　文學家暨評論家薩伊德曾提出藝術家「晚期風格」的概念。薩伊德認為肉體健康的衰敗，會使藝術創作生出新的想法、新的語彙，甚至反常的變容。1787 年的莫札特常為病苦，又經父殤（其父里奧波德於 1787 年 5 月 28 日辭世），償還不盡的債款迫其頻繁遷徙，甚至長達 8 個月無法在維也納公開露面。他曾經在安慰父親的信中闊談死亡：「死亡，是生存的終站。在過去幾年的歲月中，我已與它成為親密摯友，是故死神之面容不但不使我害怕，相反的，還讓我感到安慰靜定。」這或可解釋《唐喬望尼》的音樂偶有晦澀艱難、陰森恐怖基調的由來，那種一反《費加洛婚禮》的冤魂索命，跌入死蔭幽谷的寒毛豎立，皆是莫札特心念之實像、悲境之蒼涼。

## 一首歌曲，兩種心情

　　電影「名畫的控訴」導演西蒙・寇蒂斯在諸多歌劇詠嘆中獨選《唐喬望尼》之招牌歌當婚禮配樂的緣由，不知是純粹喜歡旋律唱詞，亦或影射女主角瑪麗亞（海倫・米蘭飾）夫妻受納粹威逼遠走美國，與父母生離死別的憂傷？無論是何者，她的際遇都要比莫札特好的多。在虛擬世界裡，「名畫的控訴」[6]和《唐喬望尼》[7]同樣讓觀眾拍案叫絕、印象深刻；在現實生活中，瑪麗亞贏得官司、爭到名畫，還將之天價售予雅詩・蘭黛化妝品牌繼承人羅納德，利潤並捐贈部分給洛杉磯歌劇院，為古典音樂深耕貢獻，於新大陸安享晚年。那麼莫札特呢？他生命晚期捉襟見肘、一貧如洗，連《唐喬望尼》曾經的榮耀也離他遠去。1791 年某個寒夜，載運遺體的破舊馬車將殞落天才的皮囊送至城郊亂葬，徒留荒煙蔓草無盡悲傷。

　　Woman in Gold, Mozart in Gold，相同的耀眼，不同的闊別。

---

6 「名畫的控訴」細述畫作「艾蒂兒肖像 1 號」如何歷經納粹政權、奧地利政府，再經由曠日費時、精疲力竭的跨海官司回歸女主角瑪麗亞之手的過程。其內容交織著真實歷史的殘酷、寧為玉碎的決心，以及善良人性的本質，是在金燦華麗的畫面中堆疊歡笑與淚光的動人電影。

7 《唐喬望尼》的故事原是教會創造，用以喻世、醒世、警世的寓言。西元 1630 年西班牙學人僧侶莫利納將之戲劇化後便廣為各界取材。達・彭特採擷義大利劇作家伯塔提 1775 年所撰之《石頭客》為歌劇基底，將唐喬望尼喜好女色、耽溺荒淫，最後墮入地獄的報應刻畫清晰。

 **《唐喬望尼》經典錄影推薦**

1. 指揮家福特萬格勒指揮維也納愛樂，與導演茲
   納爾、歌唱家西耶皮、艾德曼等於 1954 年在薩
   爾茲堡音樂節錄製之版本。
   DVD 編號：DG 073 019-9
2. 導演約洛西與歌唱家雷孟第、布干薩……等合
   作，於 1979 年發行之電影版本。
   DVD 編號：OF 486

# 從貝多芬到布魯赫
## 琴絃上的浪漫、熱切與摯情

　　所謂「德國四大小提琴協奏曲」，指的是貝多芬、孟德爾頌、布拉姆斯，以及布魯赫筆下的小提琴作品。這個合稱來自 19 世紀重要的小提琴家姚阿幸，且這幾部樂曲的創作、演出過程也彰顯姚阿幸在提琴界的影響力。如今這四部協奏曲是世界諸多小提琴大賽之勝負品評，亦是愛樂者頻頻賞聆的熱門曲目。請從以下的文字與錄音分享中，回眸這些聲影交織的扣人心弦。

　　19 世紀重要的小提琴家姚阿幸曾說：「德國有四大小提琴協奏曲，最偉大且具德意志不可妥協精神的是貝多芬的作品；布拉姆斯的創作則以嚴肅的風格可與之匹敵；至於情感最飽滿，音樂表情變化萬千的是布魯赫的手筆；而最有靈氣的，堪稱靈魂瑰寶的聲響只能出自孟德爾頌。」姚阿幸此言不僅為浪漫時期定義出小提琴領域的指標，更為往後提琴音樂的創作點名攀登的方向。事實上，這四

部協奏曲都與姚阿幸的求學、演奏歷程關係密切，幾乎見證一位傑出獨奏家的養成。從 1806 年至 1879 年近世紀的光陰裡，吐訴幕前幕後的緣會、台上台下的錯身，以及弓尖絃上的精采。

## 不可妥協貝多芬

1806 年，蒙受耳疾折磨近 10 載的貝多芬譜出生命中獨一的《D 大調小提琴協奏曲》，並於同年 12 月 23 日由克雷蒙特在維也納劇院舉行之慈善音樂會上首演。儘管貝多芬的門生，也是歷史上著名的鋼琴家徹爾尼認為老師此作「極具震撼力！」但當時維也納的樂評卻不以為然，英國《和聲雜誌》甚至斥此曲為「任何三、四流小提琴家都寫得出來的無聊音樂！」於是如同貝多芬在世時不為人青睞的降 E 大調第三號交響曲《英雄》[1]、《第七號絃樂四重奏》[2] ⋯⋯等，《D 大調小提琴協奏曲》也被束之高閣，暫時遠離舞台的擾攘與喧囂、評論圈的是非與風雨。

貝多芬過世 8 年後，時任萊比錫「布商大廈管絃樂團」總監的孟德爾頌創辦培育後進的搖籃──萊比錫音樂院──運用自己的名

---

1 *Symphony No.3 in E-Flat Major "Eroica", Op.55*
2 *String Quartet No.7 in F Major, Op.59*

 **貝多芬《D 大調小提琴協奏曲》**
**經典錄音推薦**

西伯利亞小提琴家列賓與指揮家慕提、維也納愛
樂 2007 年於柏林 Emil Berliner Studios 之錄音。
CD 編號：DG 477 6596

聲信譽替學校延聘優秀教師，如小提琴家斐迪南・大衛、作曲家舒曼，以及鋼琴家莫歇勒斯……等。

由於孟德爾頌是銀行家之子，出身富裕，深明經濟對藝術永續發展的關鍵性，是故創校之初就設立獎學金制度，讓貧困卻有天賦的孩子能無後顧之憂在音樂上盡灑長才。而歷史上首位奪下該項榮譽的便是一位年僅 12 歲的小提琴神童，日後的猶太小提琴巨擘——姚阿幸。

1844 年 5 月 27 日，入學不久的姚阿幸受邀在維多利亞女王御前演出貝多芬的《D 大調小提琴協奏曲》。當天的指揮是孟德爾頌本人，他眼光獨到、詮釋透切，加諸姚阿幸音色絢麗、技巧光華，貝多芬這首積煙累塵的作品瞬間聲名大噪，不但成為音樂會和國際大賽的常客，亦是有志創作之士都想跨越的標竿，足見創造、解讀，與表現之一體多面，對音樂發展稜鏡折射的影響。

## 活潑靈動孟德爾頌

至於孟德爾頌自己，則是在 1844 年完成他恬靜澄澈的《E 小調小提琴協奏曲》[3]，不過這首樂曲醞釀時間之長，可追溯至 1836

---

3 *Concerto for Violin and Orchestra in E Minor, Op.64*

年。這一年是孟德爾頌接任萊比錫「布商大廈管絃樂團」音樂總監的隔年，當時名氣響亮的小提琴家斐迪南・大衛至萊比錫擔任樂團首席，不僅給孟德爾頌許多排練與管理上的協助，還激發了作曲家創作小提琴協奏曲的靈感。

但好曲多磨，1840 年普魯士威廉四世國王力邀在萊比錫建樹有功的孟德爾頌加入柏林藝術學院創辦計畫，所以作曲家頻繁往返兩地兼任要職，雜務纏身、創作中輟，一直要到 4 年後筋疲力竭回歸萊比錫，才能專注細寫此樂。幸運的是，即使《E 小調小提琴協奏曲》付梓過程蜿蜒蹉跎，其間也不斷修改變飾，最終小提琴家斐迪南・大衛及代理臥病孟德爾頌上場的丹麥指揮家蓋德，依舊讓這首光輝燦爛於 1845 年 3 月 13 日在萊比錫見世。其樂思之清晰、曲調之優美、句型之綿宕、形式之工整，讓樂界聞之欣欣，而斐迪南・大衛的入室弟子，也是受孟德爾頌大力提攜的姚阿幸更是讚揚推崇，將之列為貝多芬後最優秀的小提琴曲目之一。

## 嚴肅宏偉布拉姆斯

雖然貝多芬和孟德爾頌的作品與姚阿幸有直接或間接關聯，可是姚阿幸在音樂史上最為人所津津樂道的，其實是他和布拉姆斯的提琴情誼。布拉姆斯出生貧民窟，既無顯赫家世也無堂皇背景。結

 **孟德爾頌《E 小調小提琴協奏曲》**
**經典錄音推薦**

猶太裔小提琴家明茲與指揮家阿巴多、「芝加哥
交響樂團」1980 年於「芝加哥交響樂團」音樂廳
之錄音。

CD 編號：DG 477 6349

識匈牙利小提琴家雷梅尼後，以小提琴、鋼琴二重奏的方式四處巡演，在周遊列國的行腳中緣會姚阿幸。姚阿幸是布拉姆斯得以見到舒曼夫妻的引介者，他的一封推薦函，促成了 1853 年 9 月 30 日在杜塞道夫的「舒布會」。雖然在此之前，舒曼曾因其他緣由或過於忙碌退件布拉姆斯手稿，但這一會卻讓舒曼驚為天人，不僅盛讚布拉姆斯是「年輕之鷹」，還在當時著名的《新音樂雜誌》上以〈一條新路〉之文，向世人舉薦這位後起之秀。就算彼時樂界輕鄙而視者居多，但歷史之淘煉終證明姚阿幸與舒曼之慧眼。

　　1878 年，時逾不惑、生活無虞的布拉姆斯頻繁前往陽光沛暖的義大利旅行，在體力好、經驗足、身心愉悅的狀態下創作出不少質量兼備之作，《D 大調小提琴協奏曲》[4] 就是此階段的產出。一方面，布拉姆斯對小提琴精確的演奏技術多有疑惑，經常請教姚阿幸指法及樂器學等問題；另一方面，布拉姆斯對音樂自有堅持，外加行筆信心滿滿，所以姚阿幸的意見他僅視為參考，並沒有認真採納，以致這首作品出爐後令人咋舌，技巧之艱巨，對小提琴演奏者而言是莫大挑戰。波蘭的小提琴家維尼亞夫斯基就曾直言此曲「無法演奏！」而薩拉沙泰則說：「我才不要站在台上手握小提琴，然後聽雙簧管大聲獨奏慢板樂章（指第二樂章的開頭）的主旋律！」其燙手程度可見一斑。

布拉姆斯此作 1879 年元旦在萊比錫首演，由作曲家本人指揮「布商大廈管絃樂團」、小提琴家姚阿幸擔任獨奏。該日的節目由姚阿幸安排，他將貝多芬的《D 大調小提琴協奏曲》排在開場，布拉姆斯的作品則當壓軸，因為這兩首協奏曲都是德意志民族筆下的「D 大調」。布拉姆斯看到節目表後語帶刻薄的說：「整場音樂會除了 D 大調外似乎什麼都沒有！」而姚阿幸也不甘示弱的回應：「超難的那首新的，是一位超難相處的人寫的！」兩人的幽默友情由此可知。

　　不過，布拉姆斯作品得到的掌聲不如預期，主要原因是樂曲本身非當時樂迷所期待的帕格尼尼或薩拉沙泰式之炫技華彩，反而是遵循古典風格，把獨奏家也當成樂團的一部分，明顯將樂團與獨奏者的重要性平分。再者，姚阿幸當日演出狀況不佳，使原本就不易的音樂打了折扣。然而，最核心的原因還是出在布拉姆斯身上，據說他指揮時褲帶不停鬆脫滑落，導致觀眾冷汗直流，根本無法專注樂體。幸好後續的演出排除這樣的窘況，才讓作曲家欲藉聲音畫繪的愛愁相伴、哀歡相生得以滲入人心，在音樂史上的重要性也不言自喻。

---

4　*Concerto for Violin and Orchestra in D Major, Op.77*

 **布拉姆斯《D 大調小提琴協奏曲》**
**經典錄音推薦**

喬治亞小提琴家巴蒂亞史維莉與指揮家提勒曼、
「德勒斯登國家交響樂團」2012 年於德勒斯登、
慕尼黑兩地完成的錄音。

CD 編號：DG 479 0086

## 深情款款布魯赫

　　如果按照寫作時序，布魯赫的《第一號 G 小調小提琴協奏曲》[5]
其實寫在布拉姆斯《D 大調小提琴協奏曲》前。布魯赫是自學而成
的音樂家，在父親的支持和母親的啟蒙下步上樂途，前後在歐洲大
陸以及英國的著名樂團從事指揮工作，晚年還獲頒劍橋大學榮譽博
士及普魯士皇家藝術學院榮譽會員等頭銜，是坐擁連貫扎實音樂旅
程的作曲家。雖然他的作品知名度不如前三者，但衝破重障的《第
一號 G 小調小提琴協奏曲》卻是演奏家們終生欲問鼎之高山。這首
樂曲 1866 年完成後，於同年 4 月 24 日在布魯赫指揮下，由小提琴
家庫尼格斯陸進行首演。首演成果布魯赫甚不滿意，因而立刻謄寫
手稿寄給時任漢諾威皇家音樂總監的姚阿幸，希望在提琴範疇超群
絕倫的姚阿幸能回應寶貴建議。姚阿幸與布魯赫 1864 年以樂結緣，
在專業上常有互動，所以收到作品後悉心詳覽、按句點評，還積極
要求見面討論。就是因為如此，布魯赫於 1866 年夏季北上，和姚
阿幸鋼琴提琴實音推演，務讓殫精竭慮碩果豐盈。其實這年姚阿幸
的日子起伏顛簸，普奧戰爭俾斯麥的勝利摘去漢諾威喬治國王（普
奧戰爭中傾向奧地利）的頭冠，迫使姚阿幸失業賦閒，於是與布魯赫
談音講樂，也是暫忘煩憂的一抹寬慰。

---

5　*Concerto for Violin and Orchestra No.1 in G Minor, Op.26*

諷刺的是，這部感情濃郁的小提琴協奏曲，從動筆到作曲家歿世帶給布魯赫的磨難多於榮耀。首先，與姚阿幸嘔心瀝血的最終修訂版 1868 年 1 月 5 日（有 1 月 7 日之說）由指揮家萊恩塔勒協姚阿幸在不來梅亮相後，瘋狂受歡迎的程度長年困擾布魯赫，更威脅他其他作品的地位。布魯赫曾生氣的向出版商辛哈克埋怨：

沒有任何事物能和德國小提琴家的懶惰、愚蠢，和頑固相比！每兩週就有人來跟我說想要演奏《第一號 G 小調小提琴協奏曲》。這件事已讓我失去耐性，所以我直截了當告訴他們「我沒辦法再聽這首小提琴協奏曲了！我不是只寫這首曲子吧？去試著演奏其他協奏曲！就算它們不比第一號好，也絕不比第一號差！」

布魯赫的憤怒顯然無法冷卻這首樂曲備受狂愛的炙烈。1903 年他造訪義大利那不勒斯時，一群小提琴家為了給作曲家驚喜，躲在托萊多街的轉角，待布魯赫現身便蹦出齊鳴，弄得他火大暗罵：「他們都是惡魔！這樣拉好像我沒寫過其他好的協奏曲一樣！」無名落寞，盛名亦憂，布魯赫在創作之初，一定未料來日自己會如此恐懼這絃上落弓、琴音穿腦。

可惜，名氣未必等同收益，不諳商道的布魯赫在《第一號小提

琴協奏曲》定稿時，就將版權以低價賣給坎茲出版公司，樂曲大紅大紫當下鈔票就賺入別人口袋。1911 年出脫手稿未果，第一次世界大戰後又遇人不淑，珍貴手筆在美籍鋼琴家蘇特羅姊妹的蓄意竊占下行蹤成謎 30 年，最後售至標準石油公司經營者瑪莉・卡里的收藏內。1967 年瑪莉辭世，將大師遺物捐贈紐約摩根圖書館暨博物館，與長眠柏林的布魯赫山海分離，只留下滔滔史流裡說不完訴不盡的千思萬緒。

姚阿幸說：「德國有四大小提琴協奏曲」，它們各有故事、各有性情，以各自獨特的語彙留在愛樂人的心裡。

 **布魯赫《G 小調小提琴協奏曲》**
**經典錄音推薦**

猶太裔小提琴家明茲與指揮家阿巴多、「芝加哥
交響樂團」1980 年於「芝加哥交響樂團」音樂廳
之錄音。

CD 編號：DG 477 6349

# 故鄉的火車聲
## 念家念土的德弗札克

　　浪漫時期中葉，國族意識抬頭，原本以西歐為重心的音樂版圖開始向周圍擴張。一群生長在維也納、柏林以外，甚至是相對邊陲地域的音樂家，由於受過良好教育、音樂訓練，加上珍視自己國家的文化元素，於是從母國聲響體系出發，進而在歐洲樂壇占有一席之地。這類型的作曲家，被集合稱為「國民樂派」。在國民樂派裡，根植波西米亞的德弗札克是愛樂人最熟悉的代表人物之一。他筆下的第九號交響曲《來自新世界》[1] 舉世聞名，他對家園的執著熱愛也令人印象深刻。在許多音樂人視新大陸——美國——為發展良地的 19 世紀末，已經在紐約建立名聲的德弗札克卻無視潮流，趕赴歸途，匆匆回返讓他安心的故土。這樣戀家的故事，我們溫馨樂讀。

　　音樂史上，有一則準岳父與準女婿的故事是這樣的：

　　這位岳父是布拉格的知名作曲家，任教於布拉格音樂院，無論在波希米亞或維也納都受到相當程度的敬重，作品更廣為英美各國演出。不過，外表看似嚴肅的作曲家有一個可愛的嗜好，就是看火車。他每天固定步行至布拉格火車站，滿心期待歐洲大城市駛來的特快車，列車進站後他鉅細靡遺記下引擎編號，並且親自和駕駛攀談。這是他自幼養成的興趣，日積月累不但成為行家，對時刻表也瞭然於心，從不錯過特快車的到站時機。

　　然而有一次，忙於音樂院課程的作曲家實在分身乏術，於是他就派自己的學生暨準女婿蘇克去火車站，幫忙記錄當日從維也納駛來的特快車序號。蘇克接到這項任務戰戰兢兢，為了把老師交代的事情辦妥，他早早出門，攜帶著排練歌劇專用的眼鏡，在車站專

---

1　*Symphony No.9 in E Minor "From the New World", Op.95*

注等待隧道傳來蒸氣笛鳴。果然沒過多久，列車轟隆轟隆進站了，蘇克戴上眼鏡、睜大眼睛，將刻在車尾的一行編碼速速記下，接著匆匆趕往老師寓所報號交差。老師聽了蘇克報上來的號碼後，呵呵輕笑幾聲沒多說什麼，事後他揶揄女兒：「我怎麼可能把妳嫁給連火車序號都弄錯的不負責任傢伙呢？」原來，精通火車各個面向的作曲家一聽蘇克報上來的號碼就知道，對火車毫無概念的學生記的是掛在列車最後的補媒車編號，並非特快車的引擎序號。天真的蘇克完全狀況外，不明就裡以為自己使命必達，殊不知火車號碼也是一門學問，外行人只能看看熱鬧，內行人方解細節門道，蘇克的忠誠，未來岳父幽默不苛責。

以上這則故事有諸多講法，每個版本的細節亦不盡相同，不過這位千真萬確熱愛火車成痴的作曲家，就是歷史上聲名遠播，將波希米亞民謠旋律和古典正統曲式格律揉併融合的德弗札克。

## 屠夫還是音樂家？生命道路的抉擇

德弗札克出生於布拉格近郊的尼拉荷茲維斯小鎮[2]，他的父親法蘭地夏克在當地經營複合式的旅館餐飲，是擁有專業證照的屠夫。自身的嗜好加上餐館的需要，法蘭地夏克精通屠宰外還游藝器樂，常常撥絃錦瑟當作餘興活動，取悅客人炒熱氣氛，甚至呼朋引

伴組成一個業餘小樂團，把餐廳變成演藝廳，增加不少外快收益。家庭氛圍使然，德弗札克在年紀很小的時候就表現出對聲響的好奇，因此法蘭地夏克聘請當地的音樂教師史匹茲教授兒子小提琴，也讓兒子在自家旅社內為客人獻藝，自然而然強化現場演奏的台風。但是，對孩子學習樂器的投資，並不表示法蘭地夏克要培植德弗札克成為音樂家，相反的，他是藉此給兒子正當興趣，順便貫徹餐旅實習，為克紹箕裘的產業承繼做好提前準備。

小學畢業隔年，德弗札克就被父親送到茲洛尼采鎮的舅舅家學習德語和屠宰之道，這兩樣技能是工具，也是經營旅館之必須。由於舅舅膝下無子，對外甥視如己出，德弗札克抵達茲洛尼采的當下，他便安排多才多藝的管風琴演奏家李曼擔任外甥的語言暨音樂老師。而德弗札克就是在李曼的指導下打通眼界耳界，開始鍵盤彈奏及理論作曲的嘗試，逐漸摸索出自己的天資，暗暗希望以樂為志，在創作範疇益加精實。不過，德弗札克是個非常乖巧的孩子，從不曾違逆父母期盼，所以即使內心對音樂殷切嚮往，依舊誠敬篤實完成屠宰學徒的訓練，於 15 歲時取得屠夫證照，確保可以謀生的飯碗。

---

2　德弗札克的出生地尼拉荷茲維斯是羅布科維茲家族之領地，而羅布科維茲家族的第七世王子約瑟夫・法蘭茲即貝多芬重要的贊助人。

幸運的是，舅舅是自德弗札克青少年時期就與他近身生活的人，因此外甥的性向他比任何人都瞭然於心。練琴時的勤奮愉快、創作時的專注投入……，德弗札克對音樂的執著讓舅舅感動，也讓他對年輕人必須放棄夢想，日日從事磨刀霍霍的工作心生不忍。於是，舅舅大方出資，會同李曼老師一起說服法蘭地夏克，勸他允許兒子報考布拉格管風琴學校（即今日之布拉格音樂院），朝喜歡的道路去發展，放天賦自由、給祝福幫助。

## 從學校到職場，自助天助貴人幫

### 同窗情誼珍貴無比

然而，德弗札克進入管風琴學校後雖然有舅舅支持，相較於那些從小就受家庭源源不絕栽培的同學，微薄的零用錢只夠他勉強生活，根本沒有多餘預算能添購樂譜，更不敢奢望擁有屬於自己的鋼琴。幸好，學生時期的朋友熱心單純，家境優渥的同窗班鐸因為與德弗札克交情甚深，經常毫不猶豫的將藏譜借德弗札克閱覽，把名琴讓德弗札克練習，這份義氣不僅大大減輕了窮學生在學習路上的重重阻礙，還成就了兩人一生一世的友誼。多年後德弗札克全心轉戰創作，班鐸便是他作品的忠實擁護者，帶領樂團演出時，指揮棒下總少不了德弗札克的音樂，推波助瀾了彼此的名氣，也四處傳播了波希米亞的聲音。

1859 年，17 歲的德弗札克從管風琴學校畢業，儘管對譜曲的興致高於演奏，務實的他仍然先在指揮家科姆札克一世所創立的樂團裡擔任中提琴手求取穩定收入，爾後又連續 11 年（1862-1873）在布拉格臨時劇院專職首席小提琴，親炙史梅塔納、華格納等大師風采。其中，同樣是波希米亞出生的作曲家兼指揮家史梅塔納對德弗札克影響深遠，他喚醒了德弗札克為故鄉曲調謳歌的使命，也開啟了他替祖國傳遞香火的決心。

## 出版計畫如虎添翼

所謂「大方無隅、大器晚成」，德弗札克在創作上的成就其實來得很晚，要到 30 幾歲拿下奧國國家獎學金，才算拾級世界舞台的第一步。這份獎學金是當時奧匈帝國專門設立用以支持優秀青年作曲家的獎項，得獎的樂壇新秀不但可以在經濟上得到舒緩，還能夠藉之擴張人脈，結識當紅大牌的音樂人。

德弗札克 1874 年投稿時，評審委員裡包括了 19 世紀以毒舌聞名的樂評家漢斯立克，以及人氣正旺的作曲家布拉姆斯，他們對這位踏實用功的波希米亞創作者相當讚賞，對他運用鄉土元素的特色，如民謠型態的音階、和聲……等入樂亦給予肯定。該時，德弗札克的作品由一間布拉格在地出版商布拉格之星印行，規模與銷量皆受很大限制，直接框圍作曲家的知名度和樂曲的傳播速度。於

**音樂影片欣賞**

對德弗札克影響深長的捷克音樂之父史梅塔納和貝多芬相同，都是失去聽力又克服聽力的作曲家。史梅塔納 1874 年完全失聰後，淡出舞台傾力譜曲，寫出了名垂青史的交響詩《我的祖國》（*My Country, JB 1:112*），其中第二首〈莫爾道河〉（*The Moldau*，即今日捷克的伏爾塔瓦河）的旋律世界樂迷無人不知、無人不曉。請聆賞斯洛維尼亞指揮家貝昶帶領「斯洛維尼亞青年交響樂團」於 2015 年耶誕音樂會上的演出。「斯洛維尼亞青年交響樂團」雖然不是世界一流的樂團，但年輕團員散發出來的青春氣息，以及對音樂純粹真摯的熱愛總讓聽眾為之撼動，這樣的演奏很容易觸碰人心，喚起我們最初對聲響的美好記憶。

莫爾道河

是，漢斯立克提議布拉姆斯居中牽線，將德弗札克的創作引薦給西歐的出版商辛哈克操盤，希望推傑出的青年人一把，讓努力與收益成正比關係。

辛哈克系出出版世家，他的祖父尼古拉斯是貝多芬的好朋友，也是波昂宮廷的法國號演奏家。1793 年創立辛哈克出版公司後世襲子孫，世世代代憑藉對優秀作品的敏銳度和高超的行銷手腕賺進大筆財富，是可以左右市場局勢的重要角色。從《摩拉維亞二重唱》[3] 開始，辛哈克陸續替德弗札克打造出版計畫，而這些音樂帶來的驚人收益也令辛哈克非常滿意，儘管他予德弗札克的分成只是口袋鈔票的九牛一毛，德弗札克的名聲卻的確因辛哈克的成功企畫不脛而走。出版商賺錢，創作者賺名，對這個階段的德弗札克來說，辛哈克的心機與心計是不能或缺的助力。

## 風吹草低見牛羊，斯人還是念故鄉

在辛哈克的運籌下，德弗札克突破邊疆民族的弱勢，擠進日漸全球化的音樂市場，聲譽之隆盛不可同日而語。一般而言，事業的進程必然牽動音樂家的居所，特別是自 18 世紀以降，資源多集中

---

3 *Moravian Duets, Op.32*

**音樂影片欣賞**

布拉姆斯的《匈牙利舞曲集》（*21 Hungarian Dances, WoO 1*）在市場上的長紅使辛哈克嗅出民族風的賺頭，所以他接連又積極出版德弗札克的《斯拉夫舞曲集》（*Slavonic Dances, Op.46 and Op.72,* 一個編號含 8 首，共 16 首），再創營業額高峰。這套曲集本來是寫給鋼琴四手聯彈，德弗札克自行改編成管絃樂版後，各種樂器的版本紛然問世，可見其受歡迎的程度。接下來請欣賞編號第 72 的第 2 首，由委內瑞拉鋼琴家廷波和阿根廷鋼琴家萊希納聯袂詮釋。

斯拉夫舞曲

在樂都維也納，那裡是表演家的聖地，更是創作者的天堂，立功立名者無不至此集結，方便縱橫走闖。有趣的是，布拉姆斯三番兩次邀請德弗札克移民維也納，都遭到婉拒。他不是自恃清高，也非淡泊名利，這位鄉下出生成長的音樂人其實德語不佳，也不習慣過度熱鬧。每天規律的寫作、餵鴿子、看火車，才是他認為安定穩當的日子，其作品的產出也是建立在這樣的基礎之上。因此無論名氣多大，「搬家」從不在他的考量之列，亦未曾嚮往離開波希米亞的原野風光。

然而，命運往往由天不由人，不願意移居維也納的德弗札克竟在 51 歲生日剛過，就帶著一家大小登上輪船薩勒號行抵紐約，在美洲大陸展開新生活。當時，他已經在布拉格音樂院擁有穩定教職，按照他的性格，實在沒有理由在這個年紀和時機點突然離鄉遠行，會這麼做必定有難以抗拒的誘因。原來，1891 年春夏，德弗札克連續接到愛好音樂的美國食品商人之妻瑟伯夫人的電報，邀請他到紐約擔任他們夫婦創辦的美國國民音樂院院長一職，開出的薪資數字是德弗札克現有收入的好幾倍，附加的作品公演條件也極優渥，讓管理家庭開支的德弗札克夫人相當動心。除此之外，德弗札克的愛徒科瓦瑞克剛巧從布拉格音樂院畢業，科瓦瑞克的爸爸很早移民美國，在愛荷華州史匹鎮的聖溫瑟拉斯教堂擔任合唱指揮，因而此次遠渡重洋恰由科瓦瑞克隨行，陪伴老師赴任新國度、新職務。

想當然耳，抵美後沒多久，水土不服的症狀就在德弗札克身上顯現。在他眼中，繁華的城市不如質樸的鄉村，直聳的高樓不如寬闊的草原，饒舌的外語更不如親切的鄉音，即使紐約樂界對這名來自東歐的作曲家禮遇備至，德弗札克也對美國社會盡心融合，但骨子裡的波希米亞魂卻時時提醒——暫歇的新大陸只是異鄉、暫居的自己只是異客。所以，當紐約愛樂 1893 年委託作曲家為樂團量身訂做交響樂時，德弗札克便將日暮鄉關何處是的憂思傾瀉而出，完成了稍自新世界的故園情，也就是愛樂人百聽不倦的第九號交響曲《來自新世界》。根據音樂會的禮儀，一首交響曲的各個樂章中間通常不鼓掌，但德弗札克的這部作品在卡內基廳首演時，觀眾按奈不住激昂情緒，每個樂章奏畢皆爆以如雷掌聲，讓作曲家雀躍之餘，也覺得盛情難敵。

　　紐約的日子其實令德弗札克坐立難安，唯一的療癒是去中央車站附近看高架列車，或者去海港邊等待蒸汽輪船。如同以往，火車的編號、輪船的型號他全部倒背如流，還能和大副攀談，學習關於航海的新知。和藹的個性以及對交通工具的著迷排遣了鄉愁的鬱悶，也轉移了寂寞的空虛。體貼的學生科瓦瑞克甚至在老師抵美的第一個夏天安排火車之旅，帶德弗札克全家前往群聚捷克移民的史匹鎮觀光。同鄉相處的愉悅，作曲家以絃樂四重奏《美國》[4] 回應，那是珍貴的回憶，更是想家的心情。

　　德弗札克與美國的緣分匆匆二年半即告結束,瑟伯夫妻經商失利、一再拖延束脩的結果瓦解了德弗札克駐留紐約的動力,促使他1895年春天迫不及待再登薩勒號返回故土。爾後,他堅定信念長居布拉格,繼續創作、教書,還有餵鴿子、看火車的規律作息。

　　特快車吞雲吐霧的來,又吞雲吐霧的去,這位舉世聞名的捷克作曲家只願安靜的站在月台上,看著人來人往,看著光陰游移。

---

4　*String Quartet No.12, Op.96*,或暱稱 *"American Quartet"*

 **經典錄音推薦**

德弗札克的第九號交響曲《來自新世界》和絃樂四重奏《美國》，副標題《美國》提示創作地點的意義大於音樂的實質內容。實際上這兩首樂曲的風格與類型仍屬波希米亞式的東歐曲調，經典錄音請找找聽聽：

第九號交響曲《來自新世界》，由捷克指揮家庫貝利克指揮「柏林愛樂管絃樂團」於 1973 年錄製之版本。

CD 編號：DG 447 412-2

絃樂四重奏《美國》，由美國「愛默生絃樂四重奏」於 1986 年錄製之版本。

CD 編號：DG 445 551-2

**音樂影片欣賞**

月之歌

最後，請聽德弗札克創作的另一面向，這是他1901年發表的歌劇《露莎卡》（*Rusalka, Op.114*）中，最膾炙人口的詠嘆調〈月之歌〉，這部歌劇雖已沒落，〈月之歌〉卻依然在舞台上傳唱不朽，俄羅斯女高音涅翠柯的歌聲，譯詞如下，靜靜聆賞。

〈 月之歌 〉

月光在深邃的夜幕下透著稀微幽光，

它緩步挪移，溫柔凝視這片有情天地，

月啊，請稍稍駐足，告訴我，我心所屬現在何方？

讓他也感受到灑在我身上的銀色月光。

但願此時此刻他也能想起我，

月啊，請以光束傳遞我等待的心意，

若他在夢中思念我，希望他醒時亦情意濃密，

月啊，請亙久恆長，讓有情人終成眷屬，心心相印。

# 附錄　名詞對照

布魯赫　Max Bruch, 1838-1920

瓦西里耶夫　Mitrofan Vasiliev, 生卒年不詳

白遼士　Hector Berlioz, 1803-1869

皮薩隆尼　Luca Pisaroni, 1975-

《石頭客》　*Convitato di pietra*

**六畫**

伊莉奧諾蕾‧波爾寧　Eleonore von Breuning, 1771-1841

伊斯托明　Eugene Istomin, 1925-2003

列賓　Vadim Repin, 1971-

多伽利　Domenico Donzelli, 1790-1873

安東尼‧帕帕諾　Antonio Pappano, 1959-

安傑洛尼　Carlo Angeloni, 1834-1901

托斯卡尼尼　Arturo Toscanini, 1867-1957

朱里歐‧黎科第　Giulio Ricordi, 1840-1912

朵莉亞　Doria Manfredi, 生年不詳 -1909

米蘭音樂院　Conservatorio di Musica "Giuseppe Verdi" di Milano

米蘭愛樂協會　Milano Philharmonic Society

艾德曼　Otto Edelmann, 1917-2003

艾諾‧亞納菲特　Aino Järnefelt, 1871-1969

艾諾拉　Ainola

西貝流士　Jean Sibelius, 1865-1957

西耶皮　Cesare Siepi, 1923-2010

《西班牙人之屋：貝多芬的回憶》　*Aus dem Schwarzspanierhause: Erinnerungen an L. Van Beethoven aus seiner Jugendzeit*

**七畫**

伯塔提　Giovanni Bertati, 1735-1815

克拉拉‧舒曼　Clara Schumann, 1819-1896

克萊門第　Muzio Clementi, 1752-1832

克雷蒙特　Franz Clement, 1780-1842

利茲　Julius Rietz, 1812-1877

希勒　Ferdinand Hiller, 1811-1885

希爾夏　Friedrich Silcher, 1789-1860

廷波　Sergio Tiempo, 1972-

李曼　Antonín Liehmann, 1808-1879

杜思科瓦　Josepha Duschek, 1754-1824

沙帝柯娃　Alisa Sadikova, 2003-

貝加莫男高音學派　Bergamo Tenor School

貝多芬　Ludwig van Beethoven, 1770-1827

貝拉　Bella Salomon, 1749-1824

貝昶　Nejc Bečan, 1984-

辛哈克　Fritz Simrock, 1837-1901

里茲　Johann Friedrich Rietz, 1767-1828

**八畫**

孟德爾頌　Felix Mendelssohn-Bartholdy, 1809-1847

帕格尼尼　Niccolò Paganini, 1782-1840

帕森斯　Geoffrey Parsons, 1929-1995

帕華洛帝　Luciano Pavarotti, 1935-2007

帕齊尼　Giovanni Pacini, 1796-1867

帕齊尼音樂院　Istituto Musicale Pacini

帕德莫爾　Mark Padmore, 1961-

拉錫吉　Dejan Lazi , 1977-

明茲　Shlomo Mintz, 1957-

松頌涅　Edoardo Sonzogno, 1836-1920

林姆斯基 - 高沙可夫　Nikolai Rimsky-Korsakov, 1844-1908

波托拉托　Gianfranco Bortolato, 1964-

肯普夫　Wilhelm Kempff, 1895-1991

芭芭拉 · 邦尼　Barbara Bonney, 1956-

阿巴多　Claudio Abbado, 1933-2014
阿法諾　Franco Alfano, 1875-1954
阿格麗希　Martha Argerich, 1941-
阿爾方斯‧卡爾　Alphonse Karr, 1808-1890

## 九畫

哈根絃樂四重奏　Hagen Quartet
哈許　Gregor Horsch, 1962-
哈維　Peter Harney, 1958-
姚阿幸　Joseph Joachim, 1831-1907
威廉‧巴哈　W.F.Bach, 1710-1784
威爾第　Giuseppe Verdi, 1813-1901
拜斯托洛奇　Don Pietro Baistrocchi, 生卒年不詳
柏林歌唱學校　Berliner Singakademie
柯斯肯涅米　Veikko Antero Koskenniemi, 1885-1962
洛西　Joseph Losey, 1909-1984
派爾　Pehr Sibelius, 1819-1890
科瓦瑞克　Josef Jan Kovařík, 1870-1951
科姆札克一世　Karel Komzák I, 1823-1893
科泰克　Josif Kotek, 1855-1885
約瑟夫‧法蘭茲　Joseph Franz von Lobkowicz, 1772-1816
迪特斯朵夫　Garl von Dittersdorf, 1739-1799

## 十畫

倫敦巴哈　J.C.Bach, 1735-1782
埃爾維拉　Elvira Gemignani/Puccini, 1860-1930
庫尼格斯陸　Otto von Königslöw, 1824-1898
庫貝利克　Rafael Kubelík, 1914-1996
柴可夫斯基　Pyotr IIyich Tchaikovsky, 1840-1893
柴爾特　Carl Zelter, 1758-1832

格林內克　Joseph Gelinek, 1758-1825

海飛茲　Jascha Heifetz, 1901-1987

海涅　Heinrich Heine, 1797-1856

海頓　Joseph Haydn, 1732-1809

涅翠柯　Anna Netrebko, 1971-

班鐸　Karel Bendl, 1838-1897

祖賓‧梅塔　Zubin Mehta, 1936-

納吉　Michael Nagy, 1976-

索列拉　Temistocle Solera, 1815-1878

茲納爾　Paul Czinner, 1890-1972

馬克斯　Adolf Marx, 1795-1866

馬泰伊　Stanislao Mattei, 1750-1825

馬斯康尼　Pietro Mascagni, 1863-1945

**十一畫**

曼紐因　Yehudi Menuhin, 1916-1999

梅克夫人　Nadezhda von Meck, 1831-1894

梅雷里　Bartolomeo Merelli, 1794-1879

畢勤　Sir Thomas Beecham, 1879-1961

莫札特　Wolfgang Amadeus Mozart, 1756-1791

莫歇勒斯　Ignaz Moscheles, 1794-1870

陶伯　Richard Tauber, 1891-1948

麥斯基　Mischa Maisky, 1948-

**十二畫**

博里　Kim Borg, 1919-2000

博馬舍　Pierre Beaumarchais, 1732-1799

喬凡尼‧黎科第　Giovanni Ricordi, 1785-1853

提勒曼　Christian Thielemann, 1959-

斐迪南‧大衛　Ferdinand David, 1810-1873

普契尼　Giacomo Puccini, 1858-1924

普洛維希　Ferdinando Provesi, 1770-1833

舒伯特　Franz Schubert, 1797-1828

舒曼　Robert Schumann, 1810-1856

舒龐賽　Ignaz Schuppanzigh, 1776-1830

華格納　Richard Wagner, 1813-1883

萊因肯　Johann Reincken, 1623-1722

萊希納　Karin Lechner, 1965-

萊恩塔勒　Carl Reinthaler, 1822-1896

萊赫納　Franz Lachner, 1803-1890

費雪　Iván Fischer, 1951-

**十三畫**

奧古斯特　Clemens August, 1700-1761

奧國國家獎學金　Austrian State Stipendium

奧登薩默　Andreas Ottensamer, 1989-

慈善音樂學校　Lezioni Caritatevoli di Musica

楊森　Janine Jansen, 1978-

瑟伯夫人　Jeannette Thurber, 1850-1946

萬哈爾　Johann Vanhal, 1739-1813

葛濟夫　Valery Gergiev, 1953-

董尼采第　Gaetano Donizetti, 1797-1848

賈維　Paavo Järvi, 1962-

雷孟第　Ruggero Raimondi, 1941-

雷梅尼　Ede Reményi, 1828-1898

**十四至十五畫**

嘉碧妲　Sol Gabetta, 1981-

《對位作品進階》　*Gradus ad Parnassum*

徹爾尼　Carl Czerny, 1791-1875

漢斯立克　Eduard Hanslick, 1825-1904

福克斯　Johann Fux, 1660-1741

福特萬格勒　Wilhelm Furtwängler, 1886-1954

福廳　La Redoute

維尼亞夫斯基　Henryk Wieniawski, 1835-1880

蓋伯　Emanuel Geibel, 1815-1884

蓋德　Niels Gade, 1817-1890

德布西　Claude Debussy, 1862-1918

德弗札克　Antonín Dvořák, 1841-1904

德弗林安特　Eduard Devrient, 1801-1877

慕提　Riccardo Muti, 1941-

歐拉莫　Sakari Oramo, 1965-

魯畢尼　Giovanni Battista Rubini, 1794-1854

## 十六至二十畫

蕭邦　Frédéric Chopin, 1810-1849

諾瓦切克　Victor Nováček, 1873-1914

諾查理　Andrea Nozzari, 1776-1832

邁爾　Simon Mayr, 1763-1845

韓德爾　George Handel, 1685-1759

薩拉沙泰　Pablo de Sarasate, 1844-1908

薩洛蒙　Johann Peter Salomon, 1745-1815

豐塔納　Ferdinando Fontana, 1850-1919

魏格流士　Martin Wegelius, 1846-1906

羅布科維茲　Lobkowicz

羅西尼　Gioachino Rossini, 1792-1868

羅亞爾　Kate Royal, 1979-

羅倫佐・達・彭特　Lorenzo Da Ponte, 1749-1838

羅斯　Leonard Rose, 1918-1984

蘇莎蘭　Joan Sutherland, 1926-2010

藝術設計 BLA024

# 那些有意思的樂事

作者 ── 連純慧

事業群發行人／CEO／總編輯 ── 王力行
副總編輯 ── 周思芸
責任編輯 ── 陳怡琳
美術設計 ── 三人制創
內文插圖 ── 彭蘭婷

出版者 ── 遠見天下文化出版股份有限公司
創辦人 ── 高希均、王力行
遠見・天下文化・事業群 董事長 ── 高希均
事業群發行人／CEO ── 王力行
出版事業部副社長／總經理 ── 林天來
版權部協理 ── 張紫蘭
法律顧問 ── 理律法律事務所陳長文律師
著作權顧問 ── 魏啟翔律師
地址 ── 台北市 104 松江路 93 巷 1 號 2 樓

讀者服務專線 ── (02) 2662-0012 ｜ 傳真 ── (02) 2662-0007；(02) 2662-0009
電子郵件信箱 ── cwpc@cwgv.com.tw
直接郵撥帳號 ── 1326703-6 號　遠見天下文化出版股份有限公司

內頁排版 ── 張靜怡
製版廠 ── 東豪印刷事業有限公司
印刷廠 ── 祥峰印刷事業有限公司
裝訂廠 ── 中原造像股份有限公司
登記證 ── 局版台業字第 2517 號
總經銷 ── 大和書報圖書股份有限公司 電話／(02) 8990-2588
出版日期 ── 2017/03/27 第一版第一次印行

定價 ── NT 300 元
ISBN ── 978-986-479-173-6
書號 ── BLA024
天下文化書坊 ── bookzone.cwgv.com.tw

國家圖書館出版品預行編目（CIP）資料

那些有意思的樂事／連純慧著. -- 第一版. --
台北市：遠見天下文化, 2017.03
　面；　公分. --（藝術設計；BLA024）
ISBN　978-986-479-173-6（平裝）

1. 音樂欣賞　2. 文集

910.38　　　　　　　　106002740